CÓMO CONSTRUIR UN JARDÍN VERTICAL

T0055181

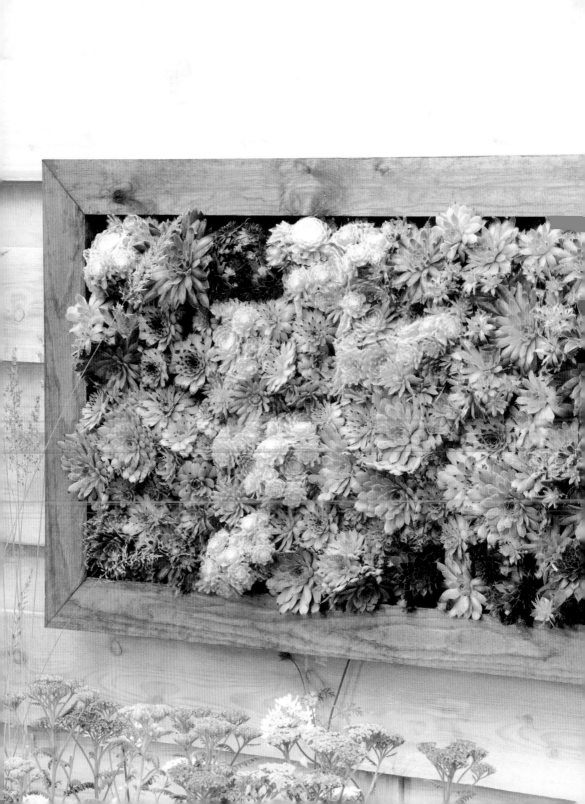

MARTIN STAFFLER

CÓMO CONSTRUIR UN JARDÍN VERTICAL

IDEAS PARA PEQUEÑOS JARDINES, BALCONES Y TERRAZAS

GGDíY

ÍNDICE

LOS SECRETOS DE LOS JARDINES VERTICALES

CONCEPTOS BÁSICOS

— Luz y sombra

— Temperatura y aire

— Tierras y sustratos

— Riego

— Fertilización

— Mantenimiento

— Cómo sobrevivir al invierno

— Plagas y enfermedades

Plantas hermosas y felices

Para que broten y florezcan en las mejores condiciones, es importante tener en cuenta las necesidades específicas de cada una de las plantas que has elegido para tu jardín. Las condiciones especiales de ciertos lugares requieren a veces aplicar enfoques poco usuales.

En principio, los lugares donde podemos colocar las plantas se clasifican según la radiación solar que reciben. Existen variedades de plantas adecuadas para terrazas soleadas y calientes, y en cambio otras que solo prenden en patios umbríos. Entre ambos extremos, se encuentran las zonas de sombra parcial y las áreas semisoleadas. Las áreas semisoleadas son aquellas zonas situadas junto a edificios o árboles y que, dependiendo de la luz que reciben, a ratos están al sol y a ratos a la sombra. De hecho, en el caso de algunas especies es muy importante que nunca estén expuestas al fuerte sol del mediodía. Otras prosperan solo con un alto grado de exposición a la luz solar. Para la mayoría, es suficiente recibir unas horas de luz solar al día.
Antes de que empieces a sentirte abrumado por todos los datos científicos acerca de la luz ultravioleta, debes saber que, aunque es cierto que hay un lugar idóneo para cada planta, si se les dedican los cuidados necesarios, la mayoría de ellas también pueden crecer en lugares menos óptimos, lo cual supone una

CONSEJO

Siempre que sea posible, en días especialmente calurosos conviene colocar a la sombra las plantas durante el mediodía. Para ello bastarán una simple sombrilla o un toldo. De otro modo, y en particular las plantas jóvenes, podrían quemarse rápidamente y sin posibilidad de regeneración.

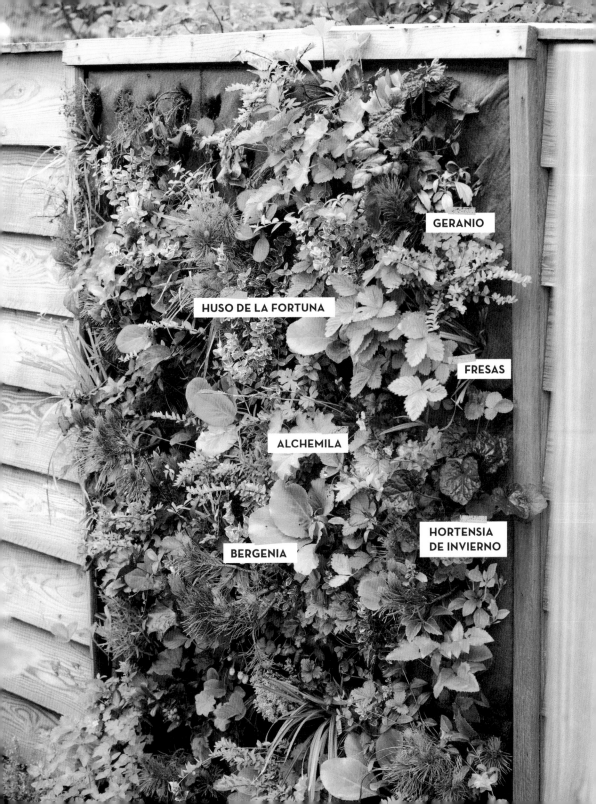

GERANIO

HUSO DE LA FORTUNA

FRESAS

ALCHEMILA

BERGENIA

HORTENSIA
DE INVIERNO

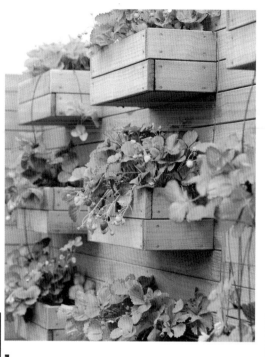

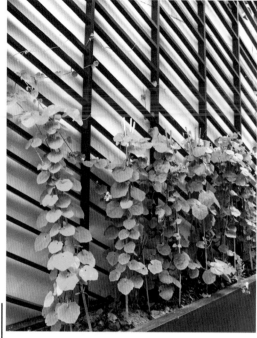

1

2

1. Las fresas silvestres necesitan sol y suelos ricos en nutrientes.

2. Para lograr unas plantas en espaldera como estas es indispensable disponer de macetas de gran tamaño.

gran ventaja para ti. En los jardines verticales, la intensidad luminosa desciende hacia abajo, como si dijéramos, pero no tanto como para que en la zona superior solo prendan plantas suculentas, como la siempreviva, y en la inferior solo los helechos. Ahora bien, lo que sí puede suceder es que la lechuga crezca más hermosa si la sitúas en la zona superior.

CÁLIDO Y LUMINOSO

No solo la luz, sino también la temperatura y la ventilación influyen en el crecimiento de las plantas.

Junto a una pared soleada hace más calor que en un lugar expuesto al viento. Los muros almacenan calor para luego desprenderlo. Hasta cierto punto, la fuente de calor adicional es beneficiosa. Sin embargo, si, por ejemplo, las plantas están situadas delante de una superficie de metal demasiado caliente, sin duda se quemarán. A todas las plantas les viene bien una corriente de aire fresca. Allí donde el aire no se mueve, las plantas desarrollan a menudo enfermedades como el mildiú y se acumulan parásitos como el pulgón. No obstante, en una azotea

Al plantar nuestras especies favoritas en bolsas individuales, sus raíces no compiten entre sí. Lo mejor es ubicar las plantas colgantes únicamente en la zona inferior para que no tapen a las demás.

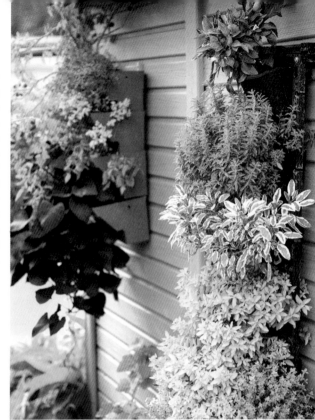

las tormentas pueden causar estrés a nuestras plantas.

UNA BASE SÓLIDA

Lo que es aplicable al jardín tradicional, se aplica igualmente a los jardines verticales: sin un buen sustrato, las plantas no prenden bien y se van marchitando. Afortunadamente, en los viveros podrás elegir entre una gran variedad de tierras. Entre otras existen productos libres de turba, con los que, además, estarás contribuyendo a reducir la preocupante disminución de las turberas altas de la Europa oriental.

CONSEJO

El mejor sustrato sirve para poco si las plantas no tienen suficiente espacio para sus raíces. Asegúrate de que el cepellón que la envuelve no toca el borde del tiesto al plantarlo, sino que dispone de unos 1-2 cm libres; así la planta podrá sobrevivir y continuar creciendo.

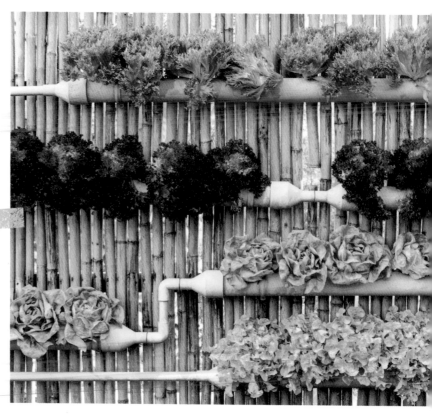

Podemos utilizar unas tuberías escalonadas para plantar distintos tipos de lechugas y cubrir de vegetación una pared.

Tú mismo puedes elaborar la tierra más apropiada a partir de unos pocos ingredientes o renovar y optimizar la tierra de la que dispongas. Mezcla dos terceras partes de tierra de jardín libre de turba con la misma cantidad, a partes iguales, de compost común y compost de corteza. Esta mezcla es muy apropiada para plantas herbáceas perennes y flores de verano. Para las verduras, conviene aumentar la proporción de compost en hasta dos tercios. Si el compost consiste principalmente en residuos de jardinería, añádele algún fertilizante orgánico para compensar, como, por ejemplo, virutas de cuerno. Y, en lugar de utilizar compost de corteza, mezcla la tierra con una pequeña cantidad de arena. Las hierbas me-

diterráneas, como la lavanda y el tomillo, necesitarán menos nutrientes. En este caso, es buena idea complementar los suelos ligeros con arena y gravilla de lava. Y quien desee ofrecerle las mejores condiciones a las plantas suculentas, debe abstenerse de utilizar tierra de jardín rica en nutrientes. En ese caso, lo ideal es mezclar tierra para cactus o compost para macetas con igual cantidad de arena, piedra de la lava y perlita.

LA ALEGRÍA DEL AGUA

Cuando ya se ha decidido qué plantas comprar, se conoce el terreno y se tiene el sustrato apropiado, se plantea la pregunta de cuál es el sistema de riego más apropiado para nuestro jardín.

A menudo podemos satisfacer las necesidades de los pequeños proyectos de bricolaje vertical utilizando el riego manual: será suficiente con una regadera o una manguera de jardín con varilla de riego para las plantas situadas más arriba. Siempre es difícil determinar la necesidad exacta de agua de las respectivas plantas y no dejar que la tierra esté demasiado seca ni que se encharque por un exceso de riego. La clave nos la dará una prueba rápida con el dedo para ver si el sustrato está suficientemente húmedo o no. Con el tiempo se va adquiriendo cierta intuición para saber cuáles son las cantidades de agua y los ciclos apropiados de riego para cada planta.

1. La grava hace que la tierra esté más suelta y puede servir de capa de drenaje.

2. La bentonita puede añadirse al suelo para almacenar agua y nutrientes.

3. La vermiculita mejora la circulación del agua a través del sustrato.

1

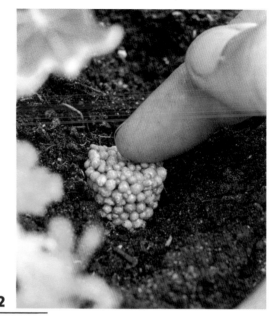

2

La cantidad de agua que necesitan las plantas variará a lo largo de la temporada. En los días calurosos, puede que sea necesario regar dos veces al día porque —a diferencia de las que crecen en la tierra— las plantas de un jardín vertical no pueden extraer el agua de las capas más profundas del terreno. En recipientes pequeños, como las latas, se añade además el problema de que cabe muy poca agua y que esta se consume muy deprisa. En consecuencia, unas vacaciones de verano pueden suponer el final de nuestro oasis vertical.

Sistemas de riego automático

Los sistemas de riego automático por goteo, que calculan con precisión el lugar, la cantidad de agua y el tiempo de riego, son preferibles en caso de proyectos de mayor envergadura. Algunos proveedores ofertan sistemas asequibles que, de manera individualizada y apenas visible, garantizan el suministro de agua para las plantas. Los fabricantes de sistemas de muros verdes ofrecen también sistemas de riego diseñados a medida del producto.

NUTRIENTES DE LAS PLANTAS

A menos que estemos hablando de esas "artistas del hambre" que son las plantas suculentas, las plantas necesitan nutrientes que absorben de la tierra a través de las raíces. Si el suministro se agota, las plantas se debilitan. Con los fertilizantes de liberación lenta en forma de gránulos, microesferas y barritas fertilizantes, dispondrás de una amplia oferta de nutrientes entre los que elegir. Para cubrir necesidades nutricionales agudas, utiliza preferentemente fertilizantes líquidos, que deberás incorporar al agua de regar, y tienen un efecto inmediato.

1. Vierte el abono líquido directamente en el agua de riego.

2. Para abonar con pelets o barritas fertilizantes, simplemente clávalos en la tierra hasta la zona de las raíces.

La mayoría de los sistemas de riego consisten en una manguera muy delgada fijada a unos conectores. El caudal de agua se ajusta con unas finas boquillas.

A la mayoría de las plantas les va bien el fertilizante completo, que contiene todos los nutrientes importantes.

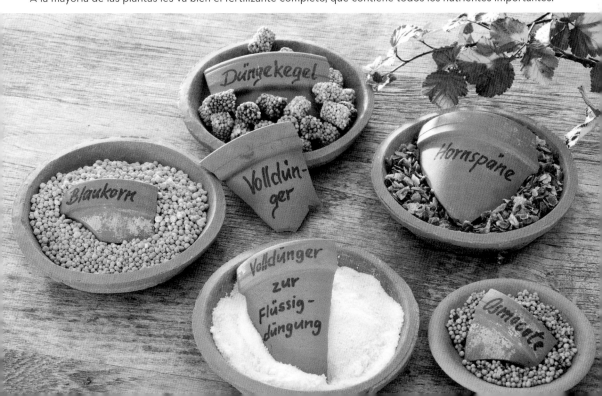

¡Trátese con cuidado!

Aunque lo que más llama la atención de la jardinería vertical es su estética novedosa y sus métodos creativos para cultivar las plantas, eso no significa que no tengamos que estar muy atentos a las necesidades de las plantas siguiendo una especie de plan anual bien organizado.

¿De qué sirve construir unas bolsas perfectas para nuestras plantas si no las podemos usar hasta dentro de unos meses? ¿De qué sirve plantar con amor cuando el cuidado de las plantas no estará asegurado en épocas en las que nos ausentemos? Desde el momento en que metemos los plantones en la tierra en mayo hasta que los podamos cosechar, lo mejor es no perderlos de vista durante demasiado tiempo. Debemos inspeccionar las plantas periódicamente. ¿Ha habido algún problema con el riego? ¿Debería atar los brotes de las plantas trepadoras a los tutores? ¿Es estable el anclaje a la pared? A lo largo de todo el año se nos plantearán tareas específicas para cada especie de planta, como quitarle los denominados chupones al tomate (aclareo) o podar las bayas. Las revisiones regulares son también esenciales porque resulta mu-cho más fácil controlar las plagas o las enfermedades si se detectan en una etapa temprana. En cualquier caso, a pesar de todos nuestros cuidados, de vez en cuando habrá que sustituir las plantas maltrechas; sucede en los mejores jardines…

CONSEJO

Es recomendable elaborar una pequeña tabla con las labores regulares de mantenimiento. En ella puedes apuntar necesidades especiales de cada planta, como, por ejemplo, cuáles son las que necesitan mucha agua y requieren un intervalo menor entre riego y riego. Se puede apuntar también la fecha de la próxima fertilización o poda.

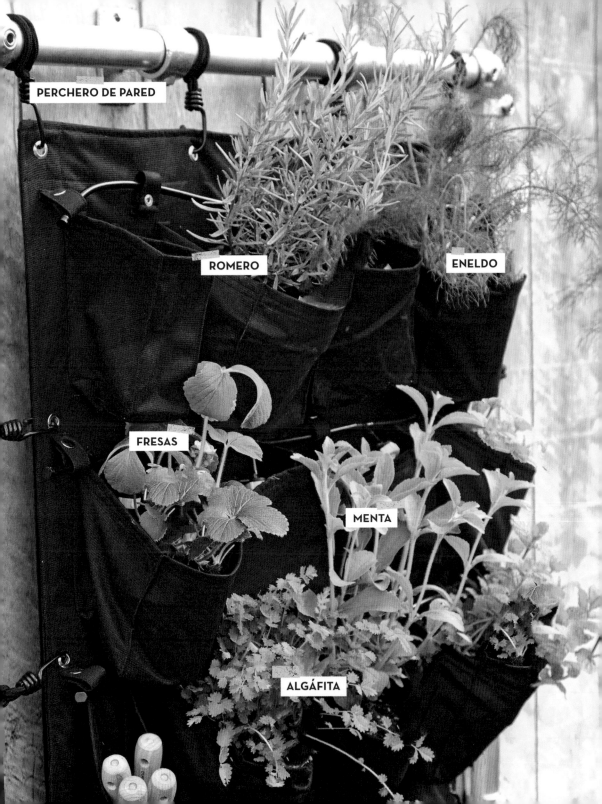

PERCHERO DE PARED

ROMERO

ENELDO

FRESAS

MENTA

ALGÁFITA

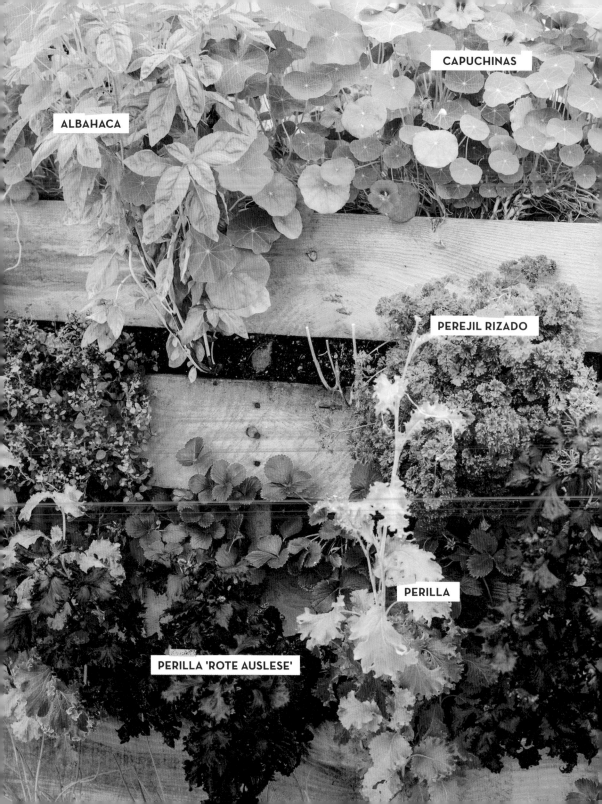

CAPUCHINAS

ALBAHACA

PEREJIL RIZADO

PERILLA

PERILLA 'ROTE AUSLESE'

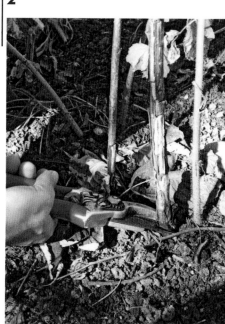

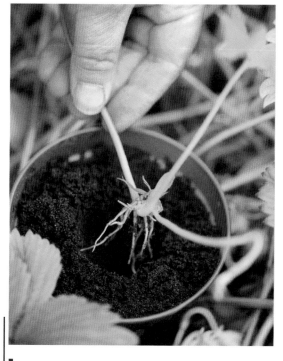

1. Esquejes de fresas que podemos plantar en pequeñas macetas y esperar a que tengan algo de raíz para sacarlos del tiesto y replantarlos.

2. En otoño debemos cortar los antiguos brotes de frambuesas estivales.

FIN DE TEMPORADA

Muchas plantas solo duran una temporada. Cuando finalice esta, debemos incorporar el resto de las plantas anuales y de la tierra al compost. Si es necesario, vaciaremos los sistemas de riego y, una vez eliminada la escarcha, los guardaremos. El material que queramos volver a utilizar deberá estar completamente limpio y, en caso necesario, reparado. El resto se separará y reciclará correctamente. Si las situamos en un lugar protegido, las plantas vivaces tendrán una buena oportunidad de sobrevivir al invierno. Para proteger del sol del invierno a las hierbas mediterrá-neas como la lavanda, el romero y el curry, las cubrimos con un geotextil o broza de abeto. A las bayas tendremos que quitarles algunos frutos para que al año siguiente vuelvan a salir los brotes recién formados; las fresas se pueden salvar mediante el acodo o la plantación de esquejes, de modo que podamos disfrutar de ellas al año siguiente. Lo más recomendable es planificar los proyectos de la próxima temporada en octubre y noviembre, así podremos dedicarnos a obtener el material durante el invierno y luego dispondremos de más tiempo para el montaje y la plantación cuando llegue la primavera.

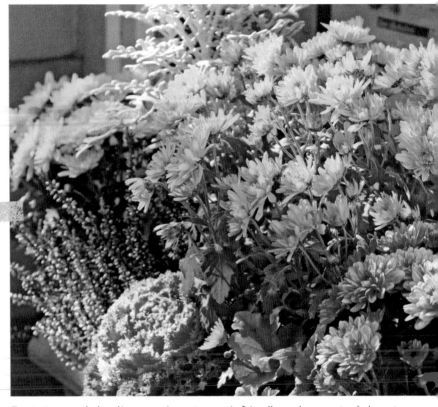

En otoño, cuando los días son más cortos y más fríos, llega el momento de las aster.

FIN DEL OTOÑO

Cuando hayamos recogido las lechugas, los tomates y las otras variedades anuales, la temporada de los huertos urbanos habrá tocado a su fin. Quienes puedan ver sus proyectos verticales, por ejemplo, desde la sala de estar, pueden ampliar un par de semanas más la temporada con una pequeña inversión y obtener un resultado muy atractivo. Más o menos a partir de septiembre y octubre, numerosos viveros ponen a la venta plantas particularmente adecuadas para la siembra de otoño. Se trata de plantas herbáceas perennes con hojas ornamentales que se cultivan especialmente para esta época; en ese grupo tenemos, por ejemplo, las hortensias de invierno o las euphorbias, así como pequeñas gramíneas, principalmente carex, que sirven para animar con sus tonos otoñales y bellas formas esta fría estación. Los arbustos de bayas de pequeño tamaño, como las pernetias, pondrán la nota de color a nuestro jardín.

Los crisantemos, cuya paleta de colores va desde el blanco, el amarillo y el naranja hasta el rojo oscuro y el rosa, son especialmente llamativos. Si los plantamos junto con arbustos de brezo de color blanco y rosa, crearemos alegres combinaciones que nunca pasan de moda en nuestros jardines verticales.

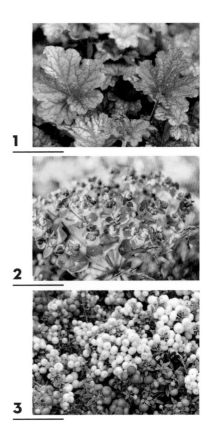

1

2

3

A relajarse

El cuidado de la vegetación de otoño es un juego de niños. Puesto que las plantas apenas crecen, requieren menos riego y nada de abono. Por tanto, situaremos los distintos ejemplares muy cerca unos de otros, y, precisamente por el escaso crecimiento de estas especies, lo que plantemos será prácticamente lo mismo que tendremos al final de la temporada. Además, en otoño las plagas y enfermedades dejan de ser un problema. Puedes intentar que unas cuantas plantas herbáceas perennes y gramíneas sobrevivan al invierno, pero, en principio, como las especies anuales, solo duran una temporada.

1. Las hortensias de invierno son plantas herbáceas perennes con hojas de llamativos colores.

2. En nuestra selección otoñal, las especies de euphorbias, con sus brillantes tonalidades otoñales, quedarán perfectas.

3. Dependiendo de la variedad, la pernetia da un fruto de color rojo, rosado o blanco.

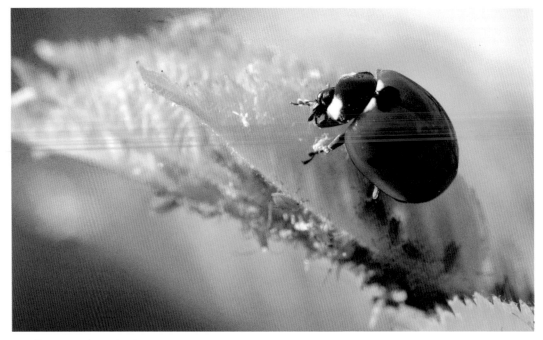

Exterminadores de plagas biológicas: las mariquitas se comen grandes cantidades de pulgones.

Contra las enfermedades causadas por hongos, como el mildiú, a corto plazo nos será de ayuda cortar las partes afectadas y aplicar un fungicida. A largo plazo, es necesario mejorar el emplazamiento.

VISITAS INOPORTUNAS

En el balcón y la azotea no recibiremos la visita de huéspedes inoportunos como ciervos, conejos y topillos, que sí podrían aparecer por nuestro jardín, pero, para muchas otras plagas y enfermedades, las alturas bien iluminadas no representan ningún tipo de obstáculo. Para luchar de manera preventiva contra el pulgón, las orugas y otros bichos, encontrar una ubicación ideal es ya un gran avance. A la hora de adquirir tus plantas, elige aquellas que sean de variedades resistentes, por ejemplo, frente al mildiú o, en el caso de los tomates, frente a la podredumbre parda. También puede sernos útil colgar cerca de las plantas una caja nido para la anidación de aves cantoras (siempre que decidan instalarse allí), pues sus crías son conocidas por su voracidad. Los caracoles pueden causar muchos daños en el huerto en una sola noche. Es cierto que les resultará más difícil llegar a lo alto de nuestros balcones y azoteas, pero un jardín vertical en un muro tampoco estará a salvo de ellos. Si nuestro huerto se enfrenta a la amenaza de una infestación de caracoles, lo mejor será aplicar una estrategia combinada: retirar los caracoles de forma manual y aplicar de forma regular cebo anticaracoles y una buena dosis de tenacidad.

PLAGAS Y ENFERMEDADES

PLAGA/ ENFERMEDAD	SÍNTOMAS	CAUSAS	CONTROL
CARACOLES	Hojas mordisqueadas en plantas ornamentales y cultivos	Que hubiera huevos de caracol en el suelo de la planta; clima cálido y húmedo	Cebo anticaracoles y retirar los ejemplares que veamos
PULGÓN	Tacto pegajoso en yemas, hojas y brotes; pulgones en las plantas	Que las plantas estén débiles; clima cálido y seco	Rociar con un chorro fuerte de agua
ÁCAROS	Aparición de estos insectos diminutos; numerosas manchas blancas en las hojas, hilos finos	Clima cálido y seco	Rociar regularmente con agua; aplicar plaguicida
ORUGAS	Hojas mordisqueadas	Que nuestros cultivos alojen larvas de lepidópteros y coleópteros	Retirar las orugas; rociar con agua jabonosa; colocar cajas nido
COLEÓPTEROS	Bordes de la hoja comidos o brotes perforados	Que nuestros cultivos sean idóneos para los coleópteros	Retirar los coleópteros; control biológico con nematodos
MOSCAS BLANCAS	Hojas moteadas de amarillo, plantas débiles	Clima cálido y húmedo	Pegatinas amarillas
BOTRITIS	Capa gris en las hojas o los frutos	Que nuestras plantas tengan partes dañadas y muertas o que estén demasiado húmedas	Cortar las partes afectadas; aplicar fungicida
PODREDUMBRE PARDA	Manchas marrones en las hojas y frutos	Clima cálido y húmedo, hojas mojadas	Colocar las plantas bajo techo; plantar variedades resistentes; no regar las hojas
MILDIÚ	Mildiú: manchas grises en la cara superior de la hoja Oídio: zonas grises en la cara inferior de la hoja	En el caso del mildiú, clima cálido y seco; en el caso del oídio, clima cálido y húmedo; exceso de abono en las plantas	Cortar las partes afectadas; aplicar fungicida; plantar variedades resistentes

La mayoría de los problemas pueden evitarse eligiendo una ubicación adecuada para nuestras plantas. También es útil efectuar controles regulares y actuar con la mayor rapidez posible al descubrir los síntomas.

PRÁCTICOS PROYECTOS DIY

GRANDES IDEAS

— Palés de madera

— Cuadros vegetales

— Botellas y cartones de bebidas

— Plantas colgantes

— Bolsas

— Gaviones

— Estanterías portátiles

— Métodos tradicionales

— Métodos originales

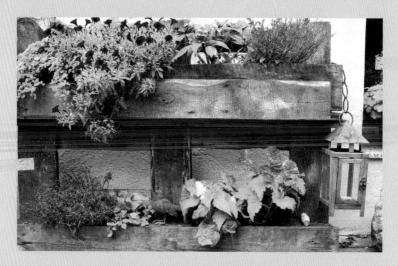

VARIACIONES EN EL USO DE PALÉS

Aparte de la gama de los europalés, podemos utilizar también otros tipos de palés para nuestras plantas. Dependiendo de lo que necesitemos, podemos quitar las tablas y ponernos a probar todas las combinaciones que se nos ocurran. Después simplemente hay que colocar las plantas, solo hace falta apoyar el palé sobre una pared y ya tenemos listo nuestro muro verde.

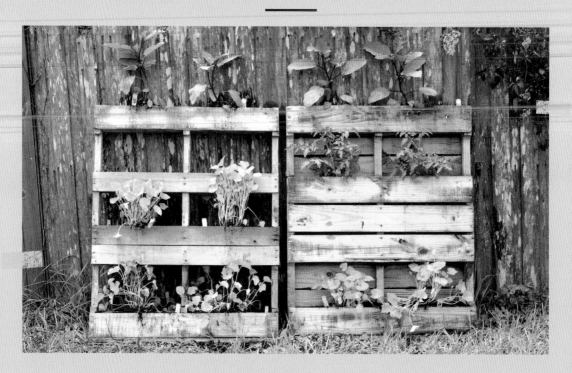

El encanto de los palés

Suele pensarse que la jardinería vertical se reduce a adornar con plantas unos europalés, pero lo que se esconde en el concepto de jardinería vertical es mucho más. Sin embargo, también en ese ámbito, el encanto rústico de los palés de madera los sitúan en primera posición.

Es difícil saber a quién se le ocurrió la idea de poner en vertical y llenar de plantas esos simples palés que utilizamos para transportar mercancías. Lo cierto es que la idea se ha ido propagando más y más, y cada día surgen nuevos seguidores de esta versión de la jardinería vertical. Por lo general, el palé elegido es el europalé, el palé europeo estándar, que, debido a sus medidas (120 × 80 × 14,4 cm) y a su peso (22 kg), resulta suficientemente manejable para los amantes de la jardinería. Por otro lado, los modelos europeos exhiben con claridad los sellos de calidad EPAL y EUR grabados a fuego en la madera, lo que certifica que están libres de sustancias contaminantes desde 2010, un aspecto de gran importancia a la hora de plantar en ellos hierbas y verduras.

Como curiosidad, estas estructuras de madera están sujetas con entre 78 y 81 clavos especiales. Así que podemos estar seguros de que una plataforma destinada a transportar hasta 2.000 kg podrá aguantar el peso de unas cuantas plantas y otros añadidos como la tierra y el sistema de riego. Además, tienen bordes redondeados que evitan posibles heridas.

Para obtener nuestras estructuras de madera, podemos solicitar que nos manden a domicilio palés nuevos o usados pero como nuevos (aunque a menudo el envío tendrá un coste desproporcionado en relación con el precio del producto), o bien podemos echar un vistazo por las urbanizaciones de nueva construcción, zonas de obras, etc., para conseguir alguno. Con suerte, encontraremos algún palé en buen estado que el propietario nos venderá a buen precio o simplemente nos regalará.

SELLO DE CALIDAD

Mediante la técnica del pirograbado, los palés son marcados con los sellos EUR y EPAL, que certifican el cumplimiento de la normativa europea de calidad.

Palés pintados de rojo con algunas gramíneas, frutas y las herbáceas perennes.

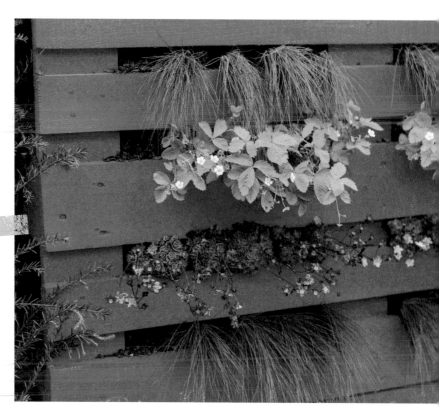

DETALLES ATRACTIVOS

Por desgracia, no basta con colocar el palé de madera en vertical para poder plantar sobre él, aunque solo hacen falta unas pocas maniobras y hacerse con algún otro material adicional para conseguir nuestro objetivo. El palé tiene dos caras. Si optamos por utilizar la parte inferior, podremos plantar en tres niveles. La cara superior cuenta con cuatro ranuras estrechas y el borde superior para poder plantar. Con esta opción, dejaremos más madera a la vista, por lo que merece la pena pintar el palé.

Cuestión de puntos de vista

Crear nuestro jardín vertical en la parte inferior resulta un poco más fácil. Para ello, lo primero que tenemos que hacer es atornillar por abajo tres tablones de madera a medida de los maderos originales, de ese modo obtendremos las bandejas donde colocar nuestras plantas. En ellas, las plantas colgantes y frondosas dispondrán de todo el espacio que necesiten. El palé se puede anclar a la pared con unos ganchos o apoyarse sobre unas patas.

Para proteger la madera frente a una rápida descomposición, podemos recubrir las paredes inferiores y laterales de los compartimentos con plástico (polipropileno o polietileno).

A continuación, pondremos una capa de arcilla

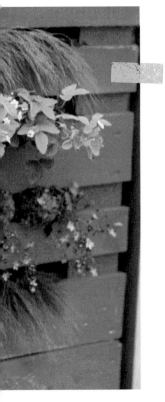

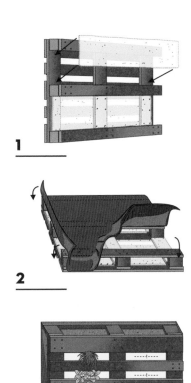

1

2

3

expandida y después la tierra para macetas. Para prevenir la acumulación de humedad, deben efectuarse unos orificios en el plástico y en los tablones de madera.

Si queremos utilizar la cara superior del palé para plantar, tendremos que comprar geotextil y un rollo de plástico protector y cubrir con ellos el palé (véase ilustración derecha). A continuación, debemos introducir las plantas desde la zona frontal por las estrechas ranuras, para lo cual habremos seleccionado solo aquellas plantas que tengan cepellones pequeños. Especialmente al principio, será necesario regarlas mucho. Si tenemos en mente una plantación permanente, conviene incorporar al palé un sistema de riego.

1. Cortar el geotextil y graparlo desde el interior.

2. Colocar y sujetar el plástico para proteger las raíces. Poner el palé en vertical y llenarlo de tierra.

3. Abrir unas ranuras en la tela sin tejer e introducir las plantas.

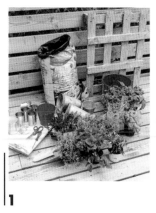

1

2

CÓMO COLGAR PALÉS

No podemos atornillar sin más los palés a una pared en cualquier parte. Por ejemplo, a menudo los propietarios tienen objeciones legítimas al respecto. En esos casos, lo que se necesita es una estructura colgante.

De vez en cuando cae en nuestro poder un palé que no se corresponde con los estándares habituales. Por ejemplo, hay un modelo más pequeño y ligero que el europalé cuya ventaja es que puede colgarse sin problemas en un balcón pequeño.

Por motivos estéticos y para preservar la madera, conviene cubrir primero la superficie con un barniz protector. Hay que esperar a que se seque (al cabo de una o dos horas) antes de continuar trabajando. Es una buena idea aprovechar el tiempo de secado del barniz para lavar bien los tiestos y las latas que vayamos a colgar y preparar el resto del material. Necesitaremos dos cadenas de la medida adecuada, tornillos o grilletes para asegurar la cadena, y destornilladores, tierra para macetas y, para después, una pala de jardín y guantes, así como una buena cantidad de plantas.

1. Podemos plantar una gran variedad de hierbas y verduras en diversos recipientes.

2. No hay que renunciar a tener nuestras propias fresas en el balcón.

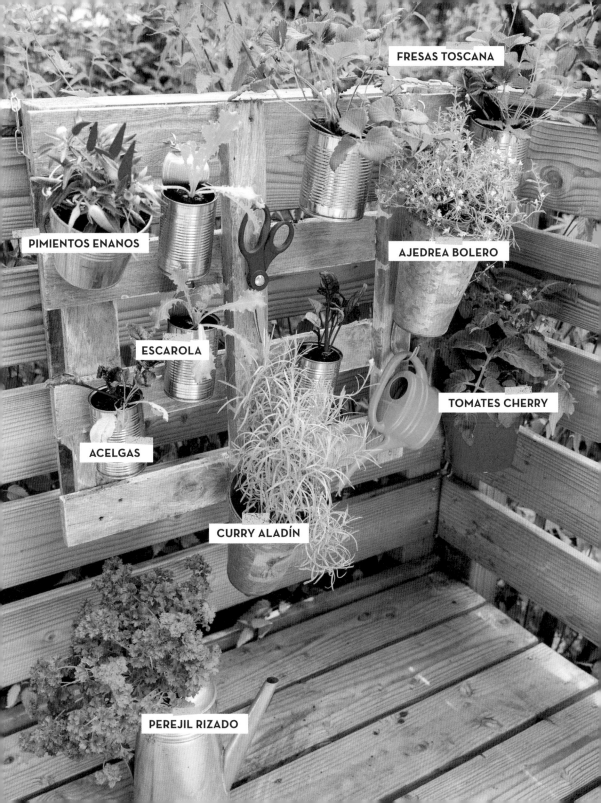

FRESAS TOSCANA

PIMIENTOS ENANOS

AJEDREA BOLERO

ESCAROLA

TOMATES CHERRY

ACELGAS

CURRY ALADÍN

PEREJIL RIZADO

INSTRUCCIONES PARA CONSTRUIR UN PALÉ COLGANTE

Convierte una combinación de materiales reciclados y plantas en una bonita estantería para tu balcón en un abrir y cerrar de ojos.

1. Un sencillo palé usado —que hayamos encontrado en un contenedor de escombros o que nos hayan enviado como material de embalaje— será la base para nuestro jardín vertical.

2. Con un barniz protector para madera, o laca del color, puede conseguirse una mayor resistencia de la madera al paso del tiempo. Si fuera necesario, lija previamente la superficie.

3. Ata una cadena fuerte alrededor de la barandilla y el palé y fíjala con una tuerca.

4. Como macetas podemos usar recipientes para colgar o latas de conserva bien lavadas; simplemente cuelga la tapa a medio abrir de unos ganchos que miren hacia arriba, o bien perfora y atornilla las latas.

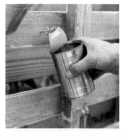
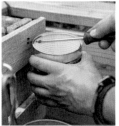

5. Llena las macetas de tierra, pero asegúrate de que hay espacio sobrante para el cepellón. Si es posible coloca una fina capa de drenaje y haz un agujero para desaguar.

6. PIntroduce las plantas —por ejemplo, unas fresas— dejando suficiente espacio en el borde del recipiente para poder llenarlo de agua. Los recipientes pequeños exigen un riego más frecuente, pero también es fundamental evitar que se encharquen por exceso de riego.

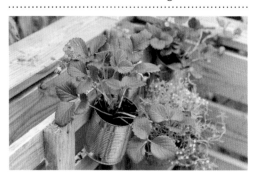

Los agujeros pueden estropear el efecto visual. Es fácil ocultarlos colgando algún adorno junto a las plantas, o bien un par de tijeras pequeñas y una regadera.

Resulta difícil calcular qué plantas caben en cada recipiente y cuántos recipientes en total podemos colocar en el palé. Por tanto, conviene ser generoso a la hora de comprar. Lo ideal sería rellenar primero las macetas más grandes con unos pocos pimientos enanos y tomates de balcón, así como con el curry y la albahaca. Después, introduciremos las plantas de ensalada en los tiestos más pequeños, que encontrarás en prácticas bandejas de seis o doce plantas. De esta forma, quedarán para el final solo los económicos plantones, que podemos plantar sin problemas de alguna otra forma.

Es una buena idea tener a mano una pequeña regadera de forma dosificada. Además, es recomendable lavar muy bien las plantas previamente en un cubo u otro recipiente con agua, sumergiendo completamente la maceta de plástico y esperando hasta que ya no ascienda ninguna burbuja de aire.

Repartir la diversidad

Ayudándonos de las cadenas, montaremos con cuidado el palé sobre la barandilla del balcón. Llegados a este punto, o bien contamos con ayuda de alguien para levantarlo o bien deberemos colocarlo temporalmente en un taburete a la altura adecuada. Dependiendo de las circunstancias, para proteger la barandilla es recomendable poner un trozo de madera o cuero debajo. Ahora ya podemos empezar con la distribución y la plantación en los recipientes elegidos. En este momento, siempre hay que tener en cuenta de qué tamaño son las plantas y si son de variedades frondosas o colgantes. Lo mejor es colocar las plantas que necesiten sol lo más cerca posible de la parte superior.

Elegante pantalla de un sobrio tono gris con plantas colgantes de color verde amarillento.

PRIVACIDAD Y PROTECCIÓN

Los palés con plantas no solo son útiles como estanterías decorativas, sino que también nos sirven como una opción funcional, a la par que moderna, para protegernos contra las miradas indiscretas y las corrientes de aire desagradables. Para lograrlo, es esencial que construyamos una base estable. En la terraza y el balcón únicamente se puede trabajar con patas que descansen sobre una superficie fija: por ejemplo, podemos colocar el palé en vertical sobre dos vigas tumbadas en el suelo, que habremos sujetado con cuatro listones de través. Puesto que estas tablas compensan la fuerza del viento que actúa sobre el palé, hay que intentar que sean lo suficientemente grandes. Los cantos de las tablas deberían tener al menos 10 cm de longitud y sobresalir en 50 cm por ambos lados del palé. Para eso es necesario disponer de un poco de espacio. Un anclaje a base de cables sujetos a las paredes y al techo ofrece una seguridad adicional.

Estabilidad

Al colocar, por ejemplo, el palé en la tierra al borde de la terraza, podemos buscar una solución elegante para darle estabilidad. Primero clavamos en el terreno dos piquetas de tierra

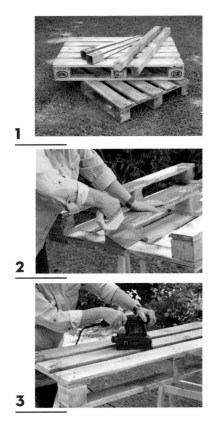

1

2

3

retráctiles a una distancia de unos 80 cm la una de la otra. A continuación, introducimos dos postes de madera (anchura máx. de 7,5 cm) en el lugar apropiado, dentro de los anclajes de acero. Al no estar en contacto con el terreno, el proceso de descomposición de la madera será mucho más lento. El palé podrá encajarse ahora sobre los postes en posición vertical y se mantendrá fijo y seguro. Quienes no puedan o no quieran levantar a pulso el palé, deberán colocar primero el palé en los dos anclajes de pérgola, asegurarlos y, después, colocar los postes de madera desde arriba. En caso necesario, atornille para fijar el palé a los postes.

1. Podemos utilizar piquetas de tierra o anclajes de pérgola y postes de madera como patas para los palés.

2. Primero cortaremos las partes que estén muy deterioradas.

3. Cuando trabajamos con material reciclado hay algunas tareas preparatorias necesarias: pulir y, a continuación, aplicar barniz sobre la madera.

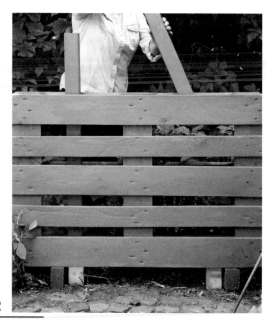

1. Clavar con un martillo los dos anclajes de pérgola en la tierra.

2. Para finalizar, se introducen los postes por la cara inferior del palé en los dos anclajes de pérgola.

En el caso de que los postes tengan la longitud suficiente, podemos montar dos palés uno sobre el otro para obtener mayor privacidad. También se pueden construir estructuras con alturas intermedias. Para ello, cortaremos el palé a la altura deseada. En función de nuestros gustos, podemos poner plantas únicamente en una zona del palé y lograremos una pantalla de privacidad, pero quedarán huecos por los que puedan pasar el aire y las miradas, o bien podemos cubrir el palé por completo con plantas y obtendremos una opacidad total.

Un conjunto armonioso

Aquellos que, una vez creado el jardín vertical, todavía dispongan de espacio para jugar con opciones de diseño a ras de suelo, pueden construir un mobiliario de jardín que constituya un complemento estéticamente apropiado para los palés: por ejemplo, unas sillas y una mesa de jardín. De ese modo lograrán crear un conjunto armonioso. La opción más sencilla es apilar varios palés para formar una mesa y sujetarlos con unos tornillos. Las sillas también pueden fabricarse en un momento a partir de una pila de palés, a los que, por los lados y por atrás, les atornillemos otros palés.

Se logrará más priva-
cidad y un efecto más
vistoso si se cuelgan
macetas con flores. Si
se tienen postes lo su-
ficientemente largos,
incluso pueden mon-
tarse dos palés, uno
sobre el otro, y conse-
guir mayor intimidad.

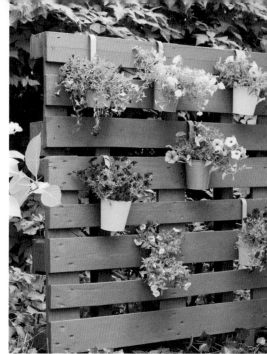

Para las plantas del canto superior del palé, lo mejor es utilizar recipientes de cocina,
como, por ejemplo, unos túperes.

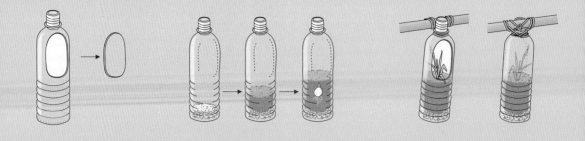

INVERNADERO EN MINIATURA

Con ayuda de un cúter, corta un agujero grande en la parte superior de la botella de plástico. Por ese agujero, echa primero una fina capa de grava y, a continuación, rellena la botella de tierra hasta la mitad. Mete las cebolletas por el agujero y cúbrelas con tierra. Cuelga las botellas y riégalas con regularidad.

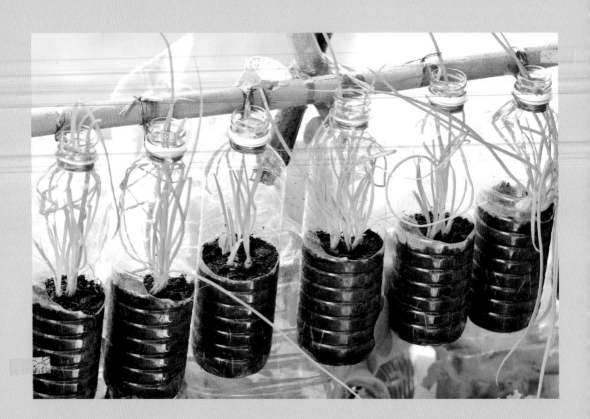

Reciclaje creativo

Una tendencia muy actual que se opone a la generalizada mentalidad de usar y tirar, a la vez que cuida nuestro bolsillo, es el reciclaje de envases en desuso y de otros recipientes.

Emplear material reciclado siempre que sea posible y que el resultado siga manteniendo una apariencia atractiva es uno de los principios de la jardinería vertical. Ya sea a lo grande reutilizando palés o a pequeña escala con latas y botellas, la clave está en intentar darle otra utilidad a los desechos. Y existen innumerables opciones para que nuestros recipientes usados nos sirvan de macetas. Si queremos tener éxito, es esencial familiarizarse previamente con las necesidades particulares de cada tipo de planta. Las plantas colgantes tienen necesidades de espacio diferentes a las frondosas, las hierbas mediterráneas no necesitan tanta agua como las hierbas culinarias clásicas, mientras que otras especies, como el calabacín, requieren tanta agua que deben plantarse en macetas de gran tamaño.

FESTIVAL DE BOTELLAS

La mayoría de las botellas de vidrio y de plástico se utilizan repetidamente o, por lo menos, son recicladas a gran escala. Sin embargo, aparte del punto verde, existe otra forma de reciclar las botellas de plástico pensadas para un solo uso. ¿Acaso no resultan decorativas en la cocina o en el balcón unas botellas como las de la foto de la página anterior, atadas a un palo con unas cebolletas que crecen en su interior? En las botellas se dan unas condiciones propicias para el desarrollo vegetal: retienen el calor y la humedad, y, al mismo tiempo, el suministro de aire está garantizado a través de las aberturas. Por otro lado, ver las ramitas verdes asomando por la boca de las botellas es un espectáculo del que no se disfruta todos los días.

CEBOLLETAS

Las cebolletas tienen un sabor más suave que la cebolla común.

1

2

1. Después de lavar bien los tetra bricks, podemos recortar con un cúter el fondo por tres lados y abrirlo como si fuera una tapa.

2. Con dos tornillos pequeños que colocaremos en la tapa del cartón, sujetamos ahora ese innovador tiesto a un listón o directamente a una pared.

TETRA PAK & CO.

La mezcla de distintos materiales hace que el reciclaje de tetra bricks sea todo menos fácil. Así que mucho mejor si, antes de deshacernos de ellos, utilizamos los tetra bricks vacíos como tiestos al menos durante una temporada. A causa de la intemperie, del agua de riego y de la tierra de macetas, al final de la temporada su aspecto habrá dejado de ser chic, pero seguro que llegan refuerzos al año siguiente. Como en la mayoría de los proyectos de reciclaje, las repeticiones y filas ordenadas resultan más vistosas que un batiburrillo de piezas diferentes. Mientras que, en el caso de las cebolletas en botellas de plástico, prima la armonía de la igualdad, los variopintos y coloridos diseños de los tetra bricks poseen un encanto especial.

Un consejo a la hora de regar

Debido a los tetra bricks se acaban deteriorando a la intemperie, las hierbas aromáticas y las verduras son las plantas idóneas para plantar en estos recipientes. No obstante, el riego requiere paciencia y empatía. Lo mejor es tocar la tierra de cada recipiente con un dedo, para ver si está un poco seca o suficientemente húmeda.

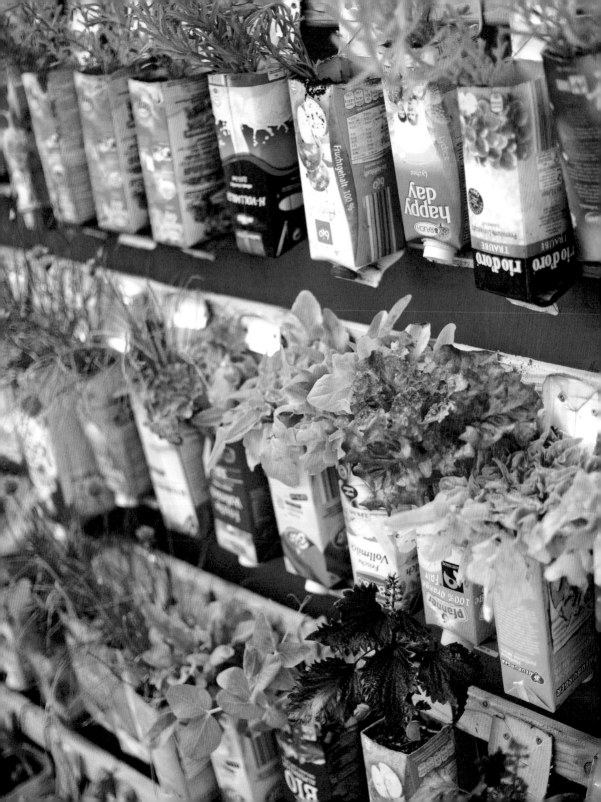

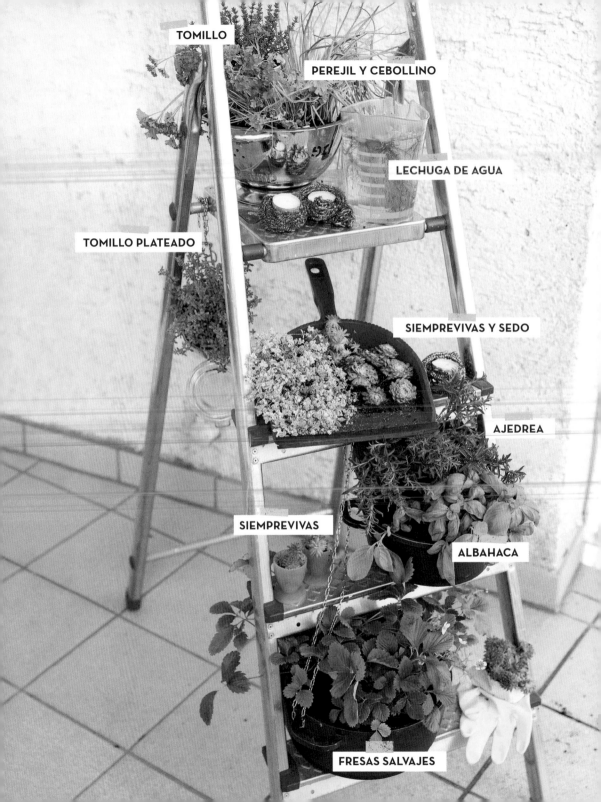

TOMILLO

PEREJIL Y CEBOLLINO

LECHUGA DE AGUA

TOMILLO PLATEADO

SIEMPREVIVAS Y SEDO

AJEDREA

SIEMPREVIVAS

ALBAHACA

FRESAS SALVAJES

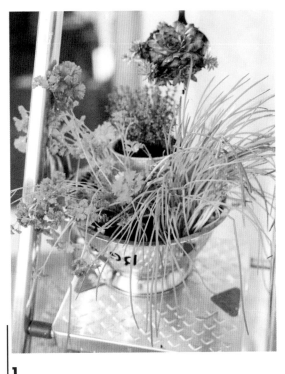

1. Los agujeros del escurridor evitan el exceso de humedad y el papel de periódico que la tierra se salga a través de ellos.

2. Las decorativas velas de té pueden colocarse en estropajos de acero inoxidable en un abrir y cerrar de ojos.

ESCALERAS DE MANO

Con frecuencia, nuestra escalera de mano se pasa todo el año sin usar en el sótano o en el trastero. Pero, precisamente porque es algo que usamos poco puede servirnos como estantería trasportable. Las escaleras de tijera y las plegables son perfectos soportes verticales autoportantes para nuestras plantas. Igualmente bonitas quedan las escaleras de mano apoyadas contra una pared de la casa. Ahora se trata de reunir la mejor selección de recipientes posible. Ollas, sartenes, cuencos, bandejas de horno, tazas y otros utensilios de cocina encajarán a la perfección tanto conceptual como visualmente en nuestro proyecto. Por otro lado, a consecuencia de las mudanzas, formación o disolución de hogares por las que pasamos a lo largo de nuestra vida, acabamos encontrándonos con que tenemos el menaje de cocina por duplicado o triplicado. Los productos de acero inoxidable y hierro fundido, muy resistentes a la intemperie, son los más adecuados. Los antiguos recipientes esmaltados resultan muy elegantes. Los contenedores de plástico no suelen durar tanto tiempo como los anteriores y se vuelven quebradizos, pero duran sin problemas una temporada.

Para los amantes del agua: incluso a pequeña escala, como en este vaso medidor, se puede crear un estanque en miniatura si introducimos en él, por ejemplo, una lechuga de agua.

1.001 IDEAS

Las posibilidades de reutilizar en nuestro jardín vertical objetos cotidianos y cosas que hemos relegado al trastero son ilimitadas. Tal vez algunos de nuestros inventos fracasen a las pocas semanas, o incluso días, pero no hay que desanimarse, puede que otros nos duren varios años. Los restos de un antiguo canalón, por ejemplo, pueden cobrar nueva vida como maceta en un balcón. Con muy poco esfuerzo, podemos montar el canalón en varios pisos sobre un armazón de madera que construiremos a tal efecto. Las lechugas no necesitan disponer de mucho suelo para prosperar, por lo que son una opción excelente para plantar en los canalones.

Un popurrí de utensilios de cocina

Algunas plantas pueden colocarse en los peldaños de la escalera, otras son perfectas para colgarlas. Así obtendremos una colección multicolor, que por otro lado debemos seleccionar de forma adecuada. Algunos de los recipientes de cocina mencionados tienen un pequeño defecto que los hace inadecuados para esta composición vegetal. Por ejemplo, resulta muy difícil, casi imposible, hacer agujeros para prevenir el exceso de agua en el fondo de las ollas y cacerolas de acero y hierro fundido. Para ese tipo de recipientes, solo es apropiado un lugar cubierto, como un balcón, en el cual la cantidad de agua que la planta recibe puede regularse mejor que a cielo abierto, donde siempre hay algún momento en que se produce encharcamiento de agua en la maceta. Por otra parte, algunos recipientes son mucho más versátiles de lo que se suele pensar: podemos acomodar una siempreviva en un cazo colgante y una jarra de medir puede servirnos como un estanque en miniatura.

UNA ESTANTERÍA PLEGABLE

Uno de los métodos más rápidos y flexibles de crear un jardín
en varias alturas es emplear una simple escalera.

1. A veces, basta echar un vistazo al armario de la cocina para descubrir un montón de recipientes que no usamos. Algunos pueden acabar en la escalera convertidos en macetas

2. Los tarros con asas funcionan bien tanto apoyados en los estantes como colgados. Conviene conservar la goma del tarro como futura referencia.

3. Lo ideal para las miniplantas son los minirrecipientes:. Con estas macetas en miniatura podemos cubrir aquellos huecos sobrantes que hayan quedado en los escalones.

6. Y si metemos la pata y se nos cae algo, ¡no pasa nada! Este recogedor reconvertido puede alojar nuestras plantas, aunque sin duda el ejemplar que tenemos en la cocina seguirá siendo insustituible.

4. Colocadas de forma individual o elegantemente unidas con una cadena, unas viejas cazuelas pueden conformar unidad armónica, un conjunto perfectamente integrado.

5. Aquí tenemos una planta con estilo: es difícil encontrar un recipiente que la haga lucir tan bien como un cazo colgado; tras introducir un poco de sustrato ligero, será ideal para nuestra planta suculenta.

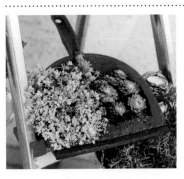

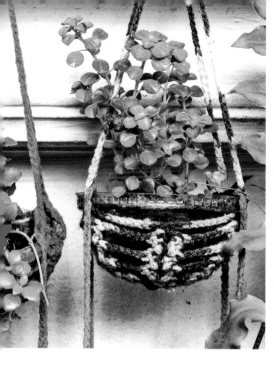

Unos tiestos amorosamente envueltos en macramé de "camuflaje" y colgados uno debajo de otro adornarán la pared de nuestra casa. Hay que tener cuidado de elegir una lana resistente para que el macramé de la estantería colgante no se rompa por el peso ni encoja después de varios lavados.

Un tendedero con un encanto especial... ¡En la jardinería vertical no hay que olvidar el sentido del humor!

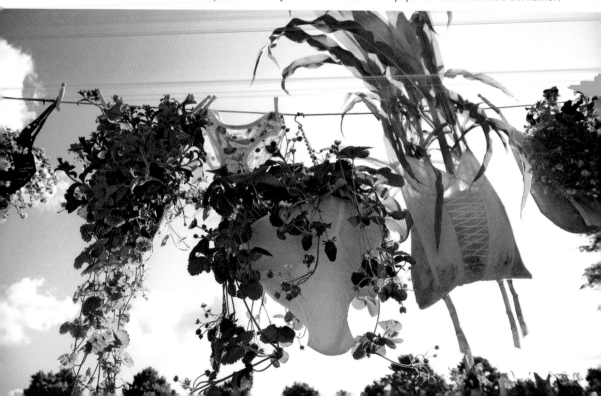

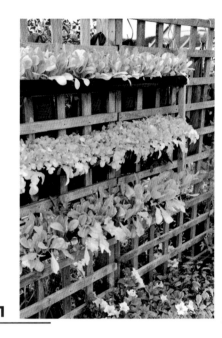

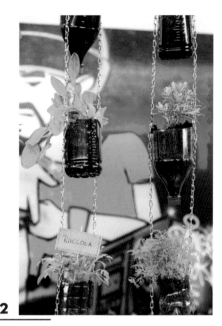

1. En estos canalones pluviales colocados en varios pisos, podemos cultivar lechugas para nuestras ensaladas durante todo el verano.

2. De cada botella de plástico se obtienen dos recipientes. Si los colgamos unos sobre otros mediante unas cadenas, crearemos una esbelta composición.

Quienes cuentan con muy poco espacio en sus casas pueden probar a cortar botellas de plástico por la mitad y colgarlas de unas cadenas. En el caso de las botellas pequeñas, basta con sujetar la cadena a ambos lados de la botella con unos imperdibles. Las botellas más grandes y, por tanto más pesadas, deberán sujetarse a la cadena con tornillos. Las hierbas colgantes como, por ejemplo, el romero cascada, crean un efecto muy hermoso en este tipo de creación. Las hierbas aromáticas, como el perejil, el cebollino y la albahaca, son fáciles de sembrar. También son apropiadas las plántulas de salvia, rúcula y lechuga.

Trastos "jubilados"

Sorprendentemente, incluso la ropa interior del viejo baúl de la abuela puede encontrar un nuevo uso en nuestro tendedero de plantas. Solo hace falta coser las aberturas de la parte inferior de los pantalones y las camisas para que la tierra no se caiga.

En lugar de pinzas tradicionales, es recomendable emplear cadenas y ganchos resistentes. Por cierto, los vaqueros viejos resultan menos adecuados para llenarlos de plantas. Incluso los bolsos pasados de moda sirven para crear un colgante múltiple en la pared de casa. Quienes tengan talento para las manualidades pueden tejer o hacer con macramé sus propios cubremacetas para ocultar con ellos las cacerolas forradas con papel de aluminio.

ASÍ DE FÁCIL

Con un pedazo de lona de jardín o tela asfáltica (60 x 185 cm) y un cordel de al menos 2,5 m de largo, podemos construir una amplia bolsa para nuestras fresas guiándonos por este sencillo patrón de costura.

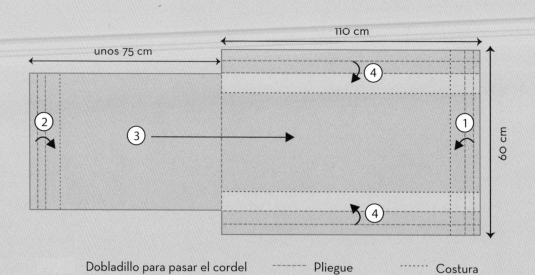

Dobladillo para pasar el cordel (unos 1,5-2 cm de diámetro) — — — — Pliegue · · · · · · Costura

Jardines en bolsas

Las bolsas tienen poco que ver con las macetas, pero a pesar de ello, ambos recipientes sirven para llenarlos de tierra. La superficie maleable de una bolsa garantiza su imagen informal, y a su vez se adapta perfectamente a la jardinería vertical.

Hace ya mucho tiempo que los jardineros de la ciudad moderna descubrieron las ventajas de utilizar bolsas para plantar. Son más ligeras, suponen un ahorro de espacio en comparación con las macetas convencionales y, por otra parte, son mucho más estilosas. Patatas y lechugas plantadas directamente en bolsas llenas de tierra prosperan hace tiempo en sus jardines, y calabazas y fresas en bolsas grandes y sacos de yute adornan paredes y azoteas.

Las bolsas de jardín quedan muy bien también colgadas, ya que, por supuesto, las asas no son lo único que diferencia las bolsas de las macetas.

La elección de la bolsa

Para elegir las bolsas, podemos revisar las bolsas que tenemos por casa o crear un modelo apropiado para la ocasión. Por otro lado, existen numerosos fabricantes de material de jardinería que cuentan con un amplio surtido de productos decorativos.

Seguramente, el jardinero manitas se decidirá por las bolsas de propia creación, en cuyo caso resulta muy práctico coser unos retales de tela o pegar varias láminas de plástico para formar una bolsa. Los más espabilados crearán una bolsa que pueda alojar varias plantas, como en el caso de la bolsa para fresas, cuya parte delantera da cabida a ocho plantas. Pasamos una cuerda por el dobladillo de la bolsa para que sirva de asa;

será muy práctica pues nos permitirá colgar nuestra original maceta. Si elegimos un tejido o un plástico resistente, podremos reutilizar la bolsa al año siguiente.

LARGO PERÍODO DE COSECHAE

Ideal para la jardinería en bolsas: las fresas silvestres de la variedad "alpina" dan unos frutos pequeños y sabrosos.

INSTRUCCIONES DE SIEMBRA EN LAS BOLSAS DE FRESAS

Después de haber confeccionado la bolsa siguiendo las instrucciones, es el momento de introducir en ella las plántulas de fresas.

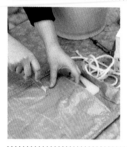

1. Ayudándonos de un cuchillo afilado, cortamos seis u ocho ranuras en forma de cruz en la parte delantera de la bolsa que acabamos de coser.

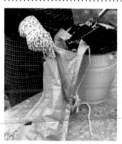

2. Con cuidado, introducimos a continuación tierra de macetas en la bolsa. Lo más práctico es utilizar tierra ya abonada.

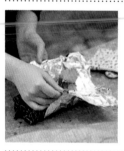

3. Ahora envolvemos con delicadeza los frágiles brotes jóvenes en papel de aluminio, dejando que asome una pequeña punta por la parte superior.

4. Hacemos pasar a través de las ranuras las plantas envueltas en el papel de aluminio desde el interior, con las puntas de los brotes hacia adelante. Retiramos el papel de aluminio.

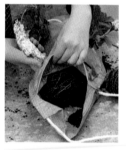
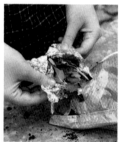

5. En la fase inicial, podemos regar los plantones mediante un embudo.

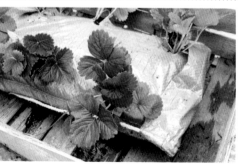

6. Para que crezcan bien, al principio debemos dejar la bolsa de fresas en horizontal y con la parte superior cerrada durante dos semanas. Trascurrido ese plazo, la colgaremos del cordel preparado a tal efecto.

Dependiendo de la variedad de fresa, podemos empezar a recolectar estas deliciosas frutas a partir de junio y continuar haciéndolo durante el verano.

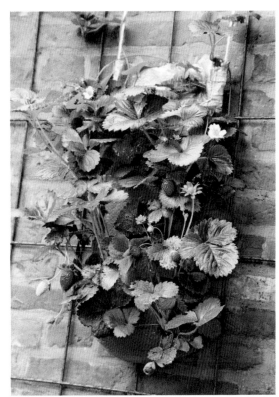

La mejor ubicación

En el caso de una plantación de fresas y hortalizas, la elección del suelo es un criterio crucial para que prosperen. Debemos asegurarnos de que el suelo cuente con abundantes nutrientes para cada caso; es decir, tenemos que abonarlo bien con anterioridad. Alternativamente, podemos emplear nuestro propio compost. En ocasiones, será necesario volver a fertilizar durante el curso de la temporada. Verter fertilizantes líquidos en el agua es un método de efecto rápido y los fertilizantes de liberación lenta en forma de gránulos o barritas van desprendiendo poco a poco sus nutrientes. Un lugar soleado, pero no excesivamente caluroso, es ideal. Cuanto más caluroso sea, más deberemos regar las plantas, y la cosecha, naturalmente, será menor en lugares frescos y sombreados.

HIERBAS AROMÁTICAS EN BOLSAS

Podemos reunir un número comparable de plantas a las que alberga la bolsa de fresas montando varios saquitos de yute uno encima del otro. Es muy sencillo unir con una cuerdecita tres o cuatro de estas bolsitas y colgarlas de la pared de nuestra casa. Dependiendo del tamaño de la bolsa de yute, podremos plantar en ella, por ejemplo, una o dos plantas aromáticas. Para que la tierra con la que

hemos llenado los saquitos no se salga por los agujeros del tejido, debemos forrar las bolsitas con polipropileno o polietileno, o simplemente con bolsas de congelar. Dependiendo de si uno es manitas o no, coserá la bolsa uno mismo o utilizará bolsas ya hechas. Lo mejor es buscar aquellos modelos que ya cuentan con ojales de metal para cerrar la bolsa. A través de estos ojales, podemos pasar fácilmente la cuerda y atarla con un nudo. Es necesario reforzar

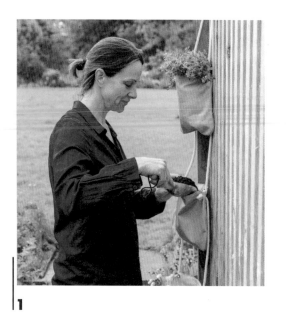

1

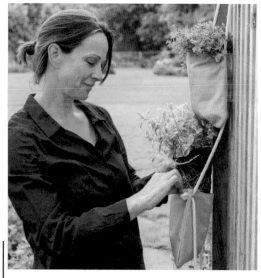

2

1. Llenamos las bolsitas con un poco de tierra.

2. Sacamos las hierbas aromáticas del tiesto y las introducimos en la bolsa con el cepellón.

los agujeros que hemos hecho en el yute con costuras adicionales para evitar que la tela se desgarre.

JUEGOS DE BOLSAS

Aquellos que no son tan manitas, pero quieren darle vida a una barandilla descuidada o a la pared de una casa con una bolsa vegetal, deben prestar especial atención a la hora de seleccionar el modelo adecuado; existen diversas opciones para todos los gustos y ubicaciones. Aprovechemos las maravillosas alternativas que tenemos a nuestra disposición, que van desde colgar estas bolsas, atornillarlas o simplemente engancharlas en algún sitio, a utilizar bolsas para interiores y exteriores, para las paredes de casa, el cobertizo o el tendedero, para el balcón o la azotea. Las bolsas más sofisticadas están provistas de complejos sistemas de riego (como el sistema Verti-Plant®) que cuenta con agujeros en los dos bolsillos superiores, desde donde va pasando el agua a los respectivos niveles inferiores. Al mismo tiempo, para evitar que el líquido se derrame por el balcón, la bolsa inferior es impermeable. Esta idea puede aplicarse a nuestras propias creaciones de varios pisos de plantas con resultados excelentes.

Al regar, es importante verter la cantidad adecuada de agua. Las plantas no deben morirse de sed, pero de ninguna manera debemos inundarlas y tenerlas constantemente húmedas. Unos pequeños agujeros en la parte inferior de la bolsa sirven para drenar el exceso de agua.

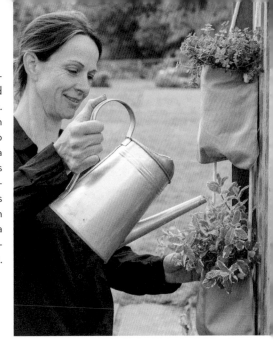

Si las colgamos cerca de la cocina, tendremos las hierbas siempre a la vista y podremos recogerlas en cualquier momento.

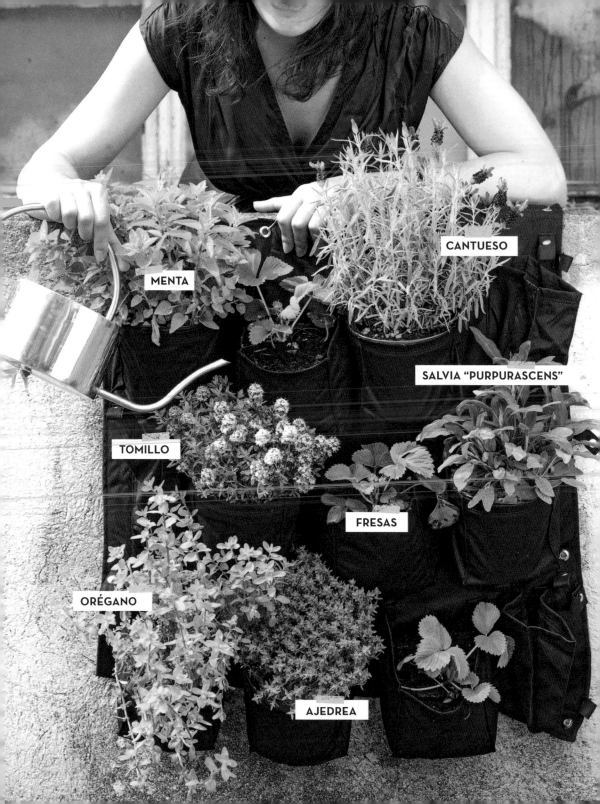

MENTA

CANTUESO

SALVIA "PURPURASCENS"

TOMILLO

FRESAS

ORÉGANO

AJEDREA

2

1. Ensillemos las plantas! Con una alforja embellecerás ambos lados de la barandilla de tu balcón.

2. Las bolsas de Verti-Plant® para seis plantas se montan en un santiamén en cualquier pared de madera.

1

Quienes estén cansados de que sus flores cuelguen solo hacia el exterior, hacia la calle, en lugar de también hacia su balcón, pueden recurrir a esta maceta textil tipo alforja (Root Pouch). Además, no requiere de ningún montaje. Estas alforjas se las puede fabricar uno mismo con una cuerda y dos bolsas bonitas de aproximadamente el mismo tamaño. Todo cuanto hay que hacer es atar las asas de las bolsas y ya podemos colgar la alforja resultante, rellenarla con tierra y plantar nuestras semillas a ambos lados de la barandilla para que todos disfruten de las flores.

DECORAR UNA PARED

Para algunos es un sencillo divertimento, para otros lo esencial es la practicidad, pero lo cierto es que cada vez se ven más cuadros vegetales en el interior del hogar. Son una especie de versión en miniatura de los muros vegetales fabricados con bolsas que conocemos de las exposiciones de jardinería o de las modernas fachadas adornadas con jardines verticales.

CÓMO CONSTRUIR UN CUADRO VEGETAL

Como cuadro viviente, el marco modular que comercializa Quadrat Karoo® tanto para interiores como para exteriores alegra la vista. Además, es elegante y fácil de cuidar.

1. En primer lugar, retiramos la película protectora de la parte frontal del marco.

2. Encontraremos unos cortes en forma de cruz en la tela sin tejer que abriremos con cuidado. Debajo está el sustrato especial.

3. Las plántulas (de 9 cm de diámetro) de especies como los helechos nido de ave (*Asplenium nidus*) poseen cepellones pequeños y pueden meterse fácilmente en las bolsitas.

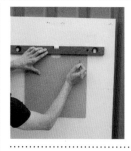

4. El marco Karoo se monta como con un cuadro normal y corriente. Es importante que esté derecho, para lo cual utilizaremos un nivel y marcaremos los agujeros.

5. Lo colgaremos siguiendo las instrucciones y lo regaremos por el orificio que existe a tal efecto en la parte superior del marco. Además, Karoo cuenta con un sistema especial de autorriego.

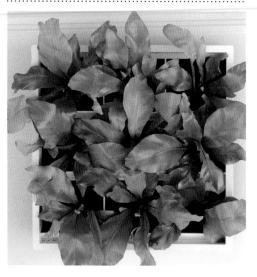

6. Las herbáceas perennes ofrecen una imagen orgánica y armoniosa, pero también pueden plantarse hortalizas, hierbas culinarias y plantas suculentas como la siempreviva.

Las siemprevivas, tan poco exigentes, son muy apropiadas si deseamos colgar un cuadro hecho con plantas vivas en una pared. Les encanta el clima seco y el sol.

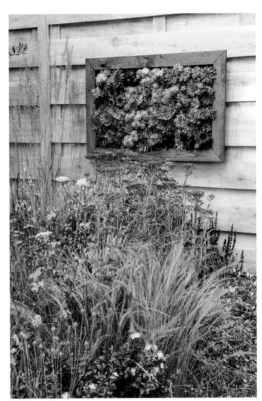

De igual manera que en sus modelos a gran escala, la interacción del sustrato, las plantas, la iluminación y el riego son vitales para el éxito de su versión reducida. Para que no tengamos que hacerlo todo nosotros mismos, los fabricantes han lanzado al mercado productos acabados. Después de las dificultades iniciales, han ido apareciendo modelos cada vez más funcionales. Sin embargo, sigue siendo imprescindible tratar las plantas con el mayor de los cuidados, reemplazando algunos ejemplares de vez en cuando o poniendo plantas completamente nuevas en nuestro cuadro vegetal al comienzo de temporada.

Riego

El principio de los cuadros vegetales siempre es el mismo. En el interior de un marco, cubierto o bien por tela sin tejer o bien por polipropileno o polietileno, encontraremos una tierra de macetas especial. Nos encontraremos con unos pequeños cortes en la película protectora, por donde podremos introducir las plantas que hayamos escogido. Para que prendan sin problemas, es conveniente remojar bien de antemano el cepellón y humedecer también el sustrato. Es mejor dejar que las plantas crezcan primero en posición horizontal y no colgar el cuadro vegetal hasta pasadas dos o tres semanas, así evitaremos que la tierra o las plantas se caigan. Cuanto más soleada sea su ubicación, más frecuentemente habrá que regar el cuadro. Un sistema de riego por goteo automático es ideal. Si eres manitas, también puedes construir fácilmente un cuadro vegetal similar con un par de listones, tela sin tejer y un tablero para reforzar la parte trasera.

Colgantes

A los amantes de las ocurrencias inusuales en los jardines verticales sin duda les fascinarán las *kokedamas* —bolas de musgo— y las tomateras invertidas plantadas en bolsas colgantes.

Las *kokedamas* provienen de Japón, donde es muy común cultivar pequeños bonsáis en estas bolas de musgo. Sin embargo, se pueden cultivar con el mismo método una gran variedad de plantas distintas: flores de bulbo como narcisos y jacintos, plantas suculentas como la siempreviva y las echeverias, pero también orquídeas, como las orquídeas mariposa. Cuando terminemos las *kokedamas*, tenemos dos opciones: colgarlas, como hacen en Japón, o colocarlas en unos cuencos decorativos. También hay múltiples opciones a la hora de fabricar las bolas. Podemos mezclar tierra húmeda y arcillosa con turba y formar una bola. A continuación, haremos un agujero en la bola, por el que introduciremos la planta. Todo va envuelto en pedazos de musgo, su-

jeto a base del fino alambre que se emplea en los arreglos florales o en los trabajos de artesanía. Las plantas ideales para las *kokedamas* son las que no tienen cepellón, como

CONSEJO

Quizás las bolas de musgo resulten poco apropiadas en jardines verticales que sigan los principios del reciclaje. No obstante, no es necesario renunciar a esas bonitas esferas suspendidas en el aire, si, en vez de fabricarlas de ese modo, utilizamos pelotas de tenis, les hacemos un corte e introducimos en ellas las plantas como en las *kokedamas* tradicionales.

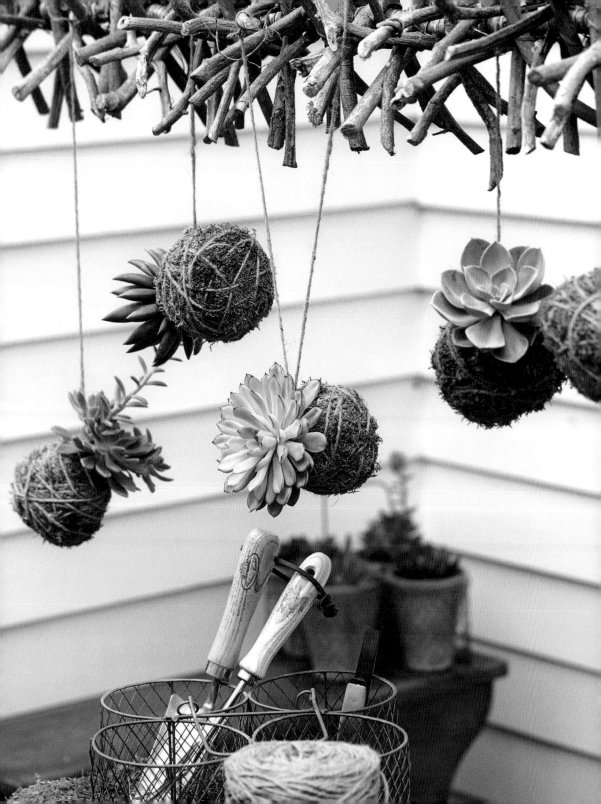

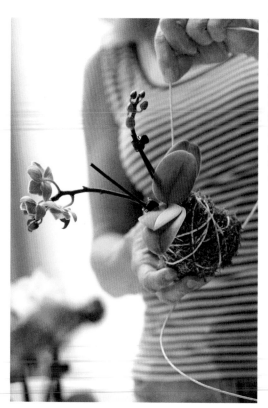

También las orquídeas de interior, como la orquídea mariposa, desprenden elegancia en las *kokedamas*. Las flores crecen más bien hacia abajo: es un estilo que resulta, de algún modo, más original.

BOCA ABAJO

Los horticultores más puristas lanzarán un grito de horror, pero quizá precisamente por eso sea tan buena la idea de cultivar tomates boca abajo. Con las ligeras macetas colgantes de Topsy Turvy o Royal Gardineer puede ponerse en práctica esta innovadora tecnología y obtener un resultado fantástico. Por otro lado, si deseamos construirlas nosotros mismos, lo único que hace falta es hacerle un agujero en el fondo a un cubo de plástico con asa, introducir las plántulas de tomate y poner en el cubo la menor cantidad de tierra posible. Las ventajas del sistema residen en que no es necesario preparar un arriate con sus correspondientes tutores para sujetar las plantas de tomate. También nos libramos de los caracoles.

las bulbosas. Para las orquídeas de interior debemos utilizar el sustrato especial suelto, y crear formas más o menos redondeadas con este y el musgo. También pueden utilizarse los bloques de espuma para flores que se venden en las tiendas de artesanía. A continuación, iremos moldeando la bola de musgo envolviéndola con algo de tierra. Por último, perforaremos la bola con el alambre e

introduciremos los esquejes. El cuidado de las *kokedamas* es bastante simple. Para la mayoría de las plantas, es suficiente rociar agua sobre el exterior con un espray. Las bolas resisten muy bien la inmersión ocasional. Sin embargo, luego hay que dejar que escurra bien el agua antes de volver a colgarlas. Para regarlas, es conveniente añadirle un poco de fertilizante líquido al agua.

CÓMO HACER UNA *KOKEDAMA*

Con esta idea venida de Japón, que trae a nuestros balcones el arte del arreglo floral, le darás un toque natural a tu casa.

1. Un tapiz de musgo, un cordel, algo de tierra para macetas y unas cuantas plantas suculentas (por ejemplo, unas echeverias) son lo único que se necesita para fabricar las *kokedamas*.

2. Lo primero que hay que hacer es sacar las plantas de sus macetas y redondear cuidadosamente los cepellones. Cuando estos son muy pequeños, puede añadirse un poco de tierra húmeda.

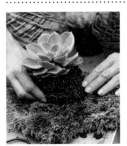

3. A continuación, extendemos el tapiz de musgo con la parte de tierra hacia arriba y colocamos la planta en el medio.

4. Ahora, con delicadeza, envolvemos la planta en el musgo. Tenemos que darle forma de bola y atarla firmemente por todos los lados.

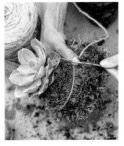
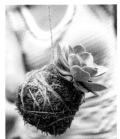

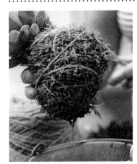

5. Sumergimos la bola de musgo en el agua hasta que esté completamente empapada. Luego la dejamos escurrir.

6. Con un cordel largo, podemos colgar la *kokedama* como si fuera un móvil o sujetarla a un ramillete de ramas.

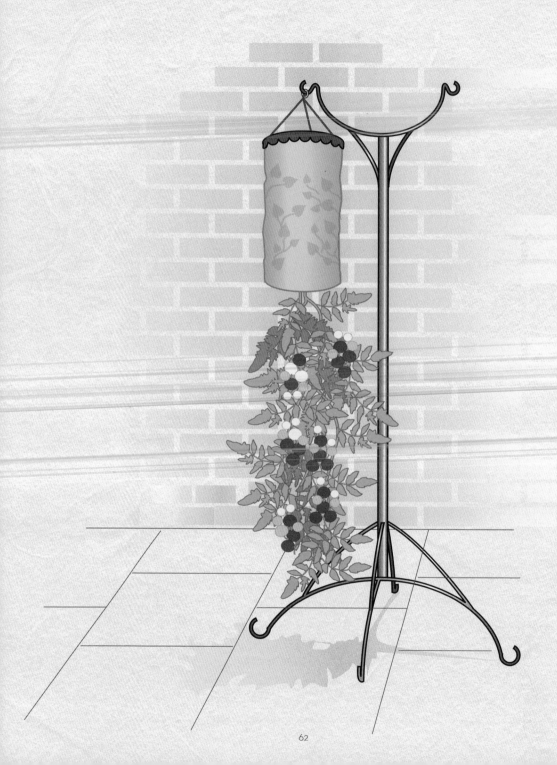

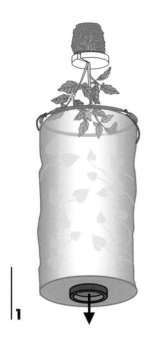

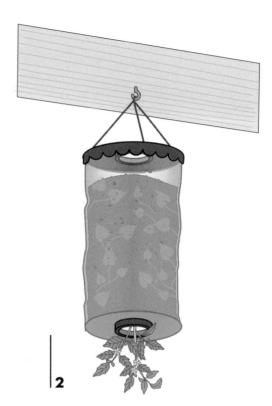

1. Introducimos la plántula boca abajo en la maceta especial a través del agujero del fondo.

2. Después de llenarla de tierra, la colgamos del techo o de un soporte adecuado.

Además, podemos colgar nuestra curiosa maceta con los tomates como nos apetezca, siempre y cuando el soporte sea lo suficientemente estable para aguantar el peso, pues este será considerable en cuanto llenemos el tiesto de tierra y reguemos las plantas. Son necesarios unos techos realmente sólidos para poner un gancho o una barra adecuada para colgarlos. Cuanto más arriba colguemos las plantas, más costoso resultará también regarlas. Una escalera de mano es una buena solución para salir del paso, pero es mejor instalar un sistema de riego automático. Si colgamos los tomates al aire libre, nos arriesgaremos a que lo ataque la podredumbre parda, como los especímenes convencionales. La solución es plantar variedades resistentes de tomates. Las plantas crecen en parte hacia abajo, en parte hacia arriba. Los tomates cherry son preferibles a las variedades de fruto grande por razones de peso.

Las especies trepadoras de verduras, que suben por las paredes por cuerdas o enrejados, nos ayudan a ahorrar espacio.

Un lugar cubierto es ideal para los tomates en arriate porque mantiene a raya la podredumbre parda. Las tomateras pueden complementarse con cajas de madera plantadas con lechugas y otras verduras.

TREPADORAS

Las plantas trepadoras son una combinación de la estética tradicional y la elegancia urbana. Los tomates, los pepinos o las calabazas, por sí solos, crecerán como de costumbre de abajo arriba pero, para conseguir que trepen, es necesario añadir un armazón con dos ángulos, que montaremos en la pared y uniremos con un listón transversal, que será donde coloquemos las cuerdas. Debajo habilitaremos una pequeña zona de siembra o una jardinera y, en medio, sujetas arriba y abajo, deberemos atar tantas cuerdas como plantas quepan en ese espacio. No hay que subestimar la capacidad de crecimiento de las plantas. Si en una distancia de un metro caben dos o tres plantas, la longitud de la cuerda deberá ser, dependiendo de la especie plantada, de entre 1,5 a 3 metros. Hay que guiar con suavidad los brotes de las plántulas en dirección a las cuerdas y atarlas allí, y luego repetir de vez en cuando ese proceso a lo largo de toda la temporada. Si es necesario, los frutos más pesados pueden atarse por más de un punto para aliviar la carga de la planta. Todas las variedades mencionadas necesitan mucha agua y fertilizante.

PLANTAS TREPADORAS

VARIEDAD	ALTURA	USOS	ASPECTO
TOMATE	100-250 cm	Comestible; se puede empezar a recolectar en junio, pero sobre todo a partir de agosto	Variedades rojas, amarillas y rayadas, redondas, ovales o alargadas
PEPINO	hasta 250 cm	Comestible; recolección a partir de junio	Variedades verdes o amarillas
CALABAZA	150-200 cm	Comestible; recolección a partir de septiembre	Frutos redondos o alargados
JUDÍAS DE ENRAME	200-300 cm	Comestible; a partir de julio	Vainas alargadas
GUISANTES	60-100 cm	Comestible; recolección a partir de junio	Vainas alargadas
GUISANTE DE OLOR	hasta 150 cm	Decorativa, anual	Flores blancas, rosadas o violetas (VI-XI)
OJO DE POETA	hasta 200 cm	Decorativa, anual	Flores amarillas o anaranjadas (VII-X)
IPOMOEA	200-300 cm	Decorativa, anual	Flores azules o violetas (VI-X); florece sobre todo por las mañanas
CAPUCHINAS	hasta 100 cm	Decorativa, anual; semillas y flores comestibles	Flores amarillas o anaranjadas (VII-X); hoja decorativa
MADRESELVA	200-300 cm	Varias veces al año, decorativa	Flores rojo anaranjado o blanco rosado (VI-X)
CAMPANA PÚRPURA	hasta 150 cm	Decorativa, anual	Flores rosa violáceo o blancas (VII-X)

Podemos controlar fácilmente la altura de las cepas mediante tutores o podar en caso de que crezca demasiado. Al principio, es recomendable guiar los brotes hacia el tutor para reforzar el crecimiento.

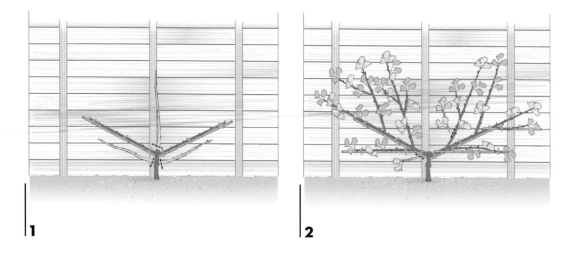

1

2

A CORTO Y A LARGO PLAZO

La mayoría de los sistemas de jardinería vertical de este libro son temporales y nos brindan la oportunidad de poner en práctica nuevas ideas y métodos de plantar verduras, flores y hierbas aromáticas cada año. Lo más sensato es combinar estos proyectos temporales con otros con una duración de varios años. La fruta de espaldera es ideal para crear muros verdes y, al mismo tiempo, ampliar la gama de la cosecha.

Las especies pequeñas encajan a la perfección en terrazas y balcones, como la grosella espinosa o común y el melocotón. Para quien quiera crear un jardín vertical permanente para la pared de una casa grande, es conveniente recurrir a las manzanas y las peras. Sin embargo, las plantas que ya han sido parcialmente criadas en espaldera en los viveros son bastante caras.

Bayas

Es sencillo conseguir que las frambuesas y las moras trepen por una espaldera: el hecho de que todos los años les salgan nuevos vástagos las convierten en un caso especial. Cada año debemos colocar el brote de nuevo en forma de abanico. Las otras variedades requieren paciencia y un poco más de maña. A partir de un tallo diminuto —por ejemplo, el de una grosella espinosa que tenga un tallo principal y dos o tres brotes laterales—, los factores decisivos del éxito de su crecimiento serán la poda coherente y la guía bien dirigida de los brotes a lo largo de los años.

1. Cortar el tallo principal después de la siembra otoñal fomenta la ramificación.

2. Es necesario atar los brotes laterales a los listones, primero a 45° y en el segundo año a 90°.

Los numerosos brotes laterales deben irse separando de tal manera que el crecimiento tenga una orientación en diagonal hacia el exterior en lugar de hacia el interior. Cada dos o tres años, debemos cortar los antiguos brotes y dejar espacio para los nuevos, que darán mejores frutos.

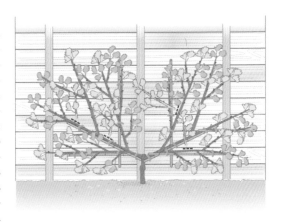

A partir de los dos brotes de la base, la grosella espinosa habrá formado un emparrado ligeramente ramificado en el segundo año.

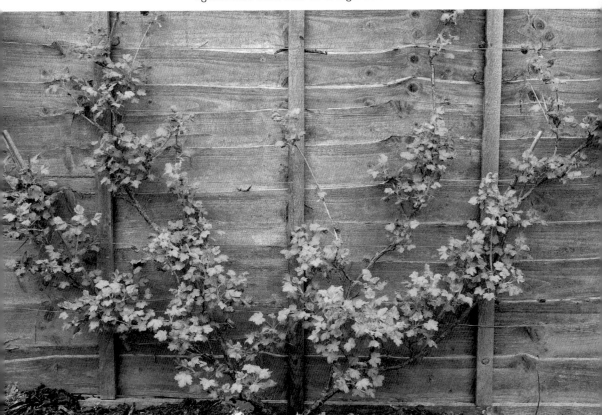

CÓMO CONSTRUIR UN GAVIÓN

Incluso los jardineros inexpertos conseguirán construir un gavión utilizando una combinación de elementos comprados y materiales irregulares.

1. En primer lugar, necesitaremos mallas de alambre ensamblables y piedras para rellenar las cestas, además de plantas, un poco de tierra y grava.

2. Debemos prestar especial atención a las caras que quedan a la vista: seleccionaremos las piedras más hermosas para esas zonas. Para el relleno del interior podemos disponer el material como queramos.

3. Ahora, hay que mezclar tierra, arena y grava hasta formar un sustrato poroso. Así se crearán unas condiciones de crecimiento propicias para las plantas.

4. Allí donde vayamos a colocar las plantas, incorporaremos un poco de sustrato entre las piedras para, a continuación, pasar las plantas bien regadas a través de la malla de alambre.

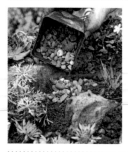

5. Debemos llenar la parte superior con una capa de sustrato en la que pondremos algunas plantas. Estéticamente, resulta muy armonioso dejar una última capa de grava o gravilla.

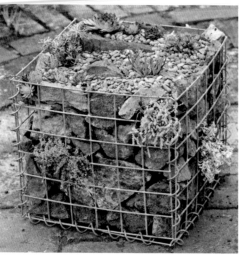

6. Los gaviones se pueden apilar fácilmente unos encima de otros o concatenarse de la forma que prefiramos. Resultan ideales para proteger nuestra privacidad, como detalle atractivo o para garantizar la contención de un talud.

Para que las plantas suculentas y las de rocalla prendan bien, es mejor regarlas poco que demasiado. Un lugar soleado es ideal.

MURO DE PIEDRA SECA 2.0.

Lograremos el perfecto equilibrio entre el diseño moderno y el tradicional utilizando gaviones. Aunque se vean en muchos jardines, la verdad es que rara vez quedan realmente bien. Esto se debe, en la mayoría de los casos, al hecho de que falta el "concepto", una visión general y coordinada específica para cada jardín. En la jardinería vertical, los gaviones colocados formando muro o una pequeña torre constituyen un añadido magnífico a las numerosas instalaciones recicladas y DIY. El principio es muy simple: compramos unos elementos prefabricados hechos de malla de alambre y los llenamos de piedra natural o de materiales de reciclaje como, por ejemplo, ladrillos. Debido al elevado peso de las instalaciones con gaviones, siempre debemos averiguar con exactitud qué capacidad de carga tiene la terraza o balcón que queremos embellecer y determinar con antelación de forma inequívoca la ubicación, puesto que no es posible trasladar los gaviones a posteriori.

Jardines de piedra

Al igual que los muros de piedra, los gaviones son más bonitos cuando contienen plantas y, al mismo tiempo, resultan más naturales. La plantación debe comenzar en el mismo momento en que comenzamos a construirlos: es recomendable plantar algunas suculentas como la siempreviva y los sedos, pero también plantas de rocalla como las aubrecias, que caen en cascada con gran elegancia y florecen en primavera. La parte superior del gavión nos brinda espacio adicional para añadir otras plantas.

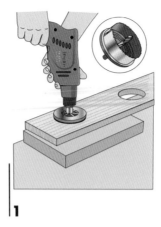

1

UN QUESO GRUYER

Cuatro maderas escuadradas y un buen número de tablones pueden convertirse fácilmente en un arriate elevado. Sin embargo, para quienes disponen de poco espacio, un arriate elevado tampoco les resuelve demasiado las cosas. En ese caso, la solución pasa por modificar ligeramente el principio. Para empezar hay que hacerse con maderas escuadradas de bastante longitud y cortar los listones en trozos más cortos. De ese modo, podremos construir una torre de madera en miniatura. Ahora bien, para poder disponer de un área para plantar de las mismas dimensiones que la de un arriate elevado, es necesario un truquillo adicional. Utilizando una sierra de corona —una pieza que se

1. Hay que perforar en los tablones unos agujeros de como mínimo 7 cm de diámetro con una sierra de corona. Conviene utilizar como base una plancha de madera que no necesites.

2. Atornilla los tablones perforados como prefieras: hacia arriba o de forma trasversal al marco de madera escuadrada. La inclusión de unos listones atornillados en diagonal en el interior proporcionará estabilidad adicional a la estructura.

le añade al taladro para hacer orificios de gran diámetro—, le vamos haciendo agujeros de diversos tamaños a la torre por toda su superficie. Así, además de la superficie de plantación superior, podremos utilizar estos orificios para pequeñas plántulas de fresa, lechugas y distintas hierbas. En la zona superior, lo más apropiado es plantar especies más grandes, como la borraja, la caléndula o la menta. Con el fin de conseguir una mayor estabilidad, es conveniente hundir las maderas escuadradas unos 30-50 cm en el suelo.

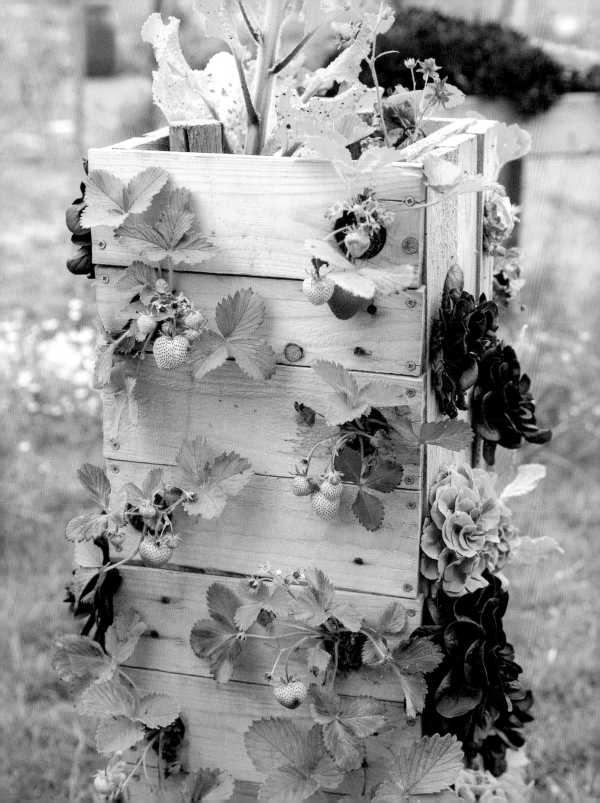

LEYENDA

- ☀ **Ubicación soleada**
- ⛅ **Ubicación parcialmente en sombra**
- ☁ **Ubicación en sombra**
- **Riego**
- ❁ **Fertilización**
- **Anuales**
- **Perennes**
- **Aromáticas**
- **Poda necesaria**
- **Planta trepadora**

LAS MEJORES PLANTAS PARA LOS JARDINES VERTICALES

CAMPANAS PÚRPURA

—— Género *Heuchera*

DESCRIPCIÓN Crecimiento arbustivo. Flores de color rosa intenso, rosa pálido o blanco en junio y julio. Hojas decorativas de color verde, marrón rojizo, rojo anaranjado, verde plateado o verde amarillento.

MANTENIMIENTO De muy fácil cuidado.

VARIEDADES Existen muchas variedades disponibles tales como la "Cappuccino", con hojas de color púrpura amarronado, o la "Frosted Violet", con hojas de color rosa violáceo y motas plateadas que, en verano, adquieren una tonalidad bronce violácea.

UBICACIÓN No conviene plantar en lugares demasiado calurosos.

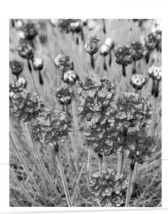

CLAVELINAS DE MAR

—— *Armeria maritima*

DESCRIPCIÓN Flores de color rosado o blanco en mayo y junio, muy semejantes a las del clavo de olor, y un follaje de tono verde azulado, similar a la hierba.

MANTENIMIENTO Es necesario cortar las flores marchitas. Necesitan muy poco riego.

VARIEDADES La variedad "Alba" da flores blancas y la variedad "Düsseldorf Pride" flores rosadas.

UBICACIÓN Es esencial que dispongan de sustrato permeable y un buen drenaje. La clavelina de mar es ideal para tiestos pequeños.

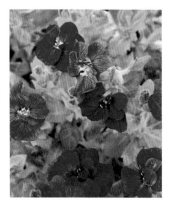

AUBRECIAS

—— Híbrida *Aubrieta*

DESCRIPCIÓN Florecen en abril y mayo en colores azul violáceo o blanco. Crecen en forma de tapiz y cuelgan como un manto.

MANTENIMIENTO Después de la floración, puede podarse para revitalizarla. Aparte de eso, las plantas son fáciles de cuidar.

VARIEDADES La variedad "Blaumeise" tiene flores azules, la "Winterling" de un tono blanco puro. En la fotografía: variedad "Bob Sanders".

UBICACIÓN Es importante que dispongan de sustrato permeable y drenaje de agua. Ideales para gaviones o tiestos colgantes.

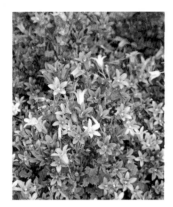

CAMPÁNULAS
— *Campanula portenschlagiana*

DESCRIPCIÓN Desde junio hasta agosto brotan unas hermosas flores azules en estrella. Crece como un tapiz con pámpanos colgantes.
MANTENIMIENTO Exigen muy pocos cuidados.
VARIEDADES La variedad "abedul" es una variedad azul muy conocida. La *Campanula poscharskyana* es muy similar. Hay una hermosa variedad blanca denominada "Silberregen". Los pámpanos que desarrolla son aún más fuertes que los de la variedad *portenschlagiana*.
UBICACIÓN Tiende a la proliferación, por lo que no se debe plantar con especies más débiles en el mismo tiesto.

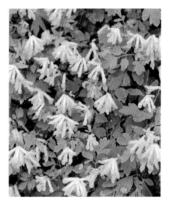

FUMARIAS AMARILLAS
— *Pseudofumaria lutea*

DESCRIPCIÓN Florece de mayo a octubre con delicadas flores amarillas. La filigrana de sus hojas resulta muy decorativa incluso fuera de la época de floración. Crece frondosa, ligeramente colgante.
MANTENIMIENTO Excepto el riego ocasional, no requiere mantenimiento.
VARIEDADES Las necesidades de la *Pseudofumaria alba* son similares, pero su flor tiene un color blanco verdoso.
UBICACIÓN Crece en lugares entre soleados y umbríos en las grietas de la pared, gaviones y macetas pequeñas. Cuando crece en lugares propicios, las fumarias amarillas son autógamas facultativas.

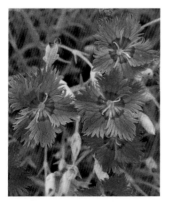

CLAVELES
— Género *Dianthus*

DESCRIPCIÓN Florecen de mayo a agosto en tonos rosas y blancos.
MANTENIMIENTO Fáciles de cuidar, no es necesario abonarlos y precisan solo un riego ocasional.
VARIEDADES Los claveles "cheddar rosa" (*Dianthus gratianopolitanus*, véase la fotografía) y los coronados (*Dianthus plumarius*) son ideales para jardines de macetas.
UBICACIÓN Es importante que dispongan de sustrato permeable y drenaje. Estas delicadas plantas tapizantes son especialmente apropiadas para macetas pequeñas y para la parte superior de los muros, entre otras ubicaciones.

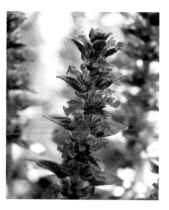

BÚNGULAS
— *Ajuga reptans*

DESCRIPCIÓN En mayo y junio, la búngula da unas flores violetas, blancas o rosas. Es una planta perenne rastrera de follaje decorativo.

MANTENIMIENTO Muy poco exigentes, solo requieren de un riego ocasional. Es una planta que prolifera mucho, por lo que no debe combinarse con otras herbáceas perennes menos competitivas.

VARIEDADES La búngula menor (*Ajuga reptans Atropurpurea*) tiene hojas de tono marrón rojizo; la variedad "Sanne" da flores blancas y la "Tottenham" flores rosas.

UBICACIÓN La búngula crece mejor en un emplazamiento donde disponga de sombra parcial y un terreno ligeramente húmedo.

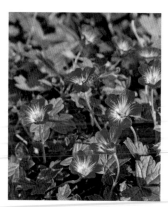

GERANIOS
— Género *Geranium*

DESCRIPCIÓN Planta herbácea perenne con follaje decorativo y atractivas flores de color blanco, rosa o azul violáceo. En general, la floración tiene lugar de mayo a julio, manteniéndose en parte hasta octubre.

MANTENIMIENTO Son plantas resistentes que, excepto por el riego ocasional, requieren poca atención.

VARIEDADES Para tiestos pequeños, es buena idea adquirir variedades que no lleguen a crecer demasiado como la *Geranium cinereum*, la *Geranium renardii* o la *Geranium cultorum* (o Tanya Rendall, véase la fotografía).

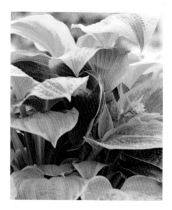

HERMOSAS
— Género *Hosta*

DESCRIPCIÓN La hermosa o lirio llantén es una planta decorativa con hojas llamativamente grandes de color verde claro, azulado o amarillento. Las variedades de color blanco o amarillo son muy atractivas. Las flores brotan de tallos largos.

MANTENIMIENTO Deben protegerse con cebo de los caracoles a principios de primavera. Necesitan poco riego.

VARIEDADES Hay una gama infinita de variedades. En tiestos pequeños, entre las variedades que no llegan a crecer demasiado, recomendamos la "Abby" y la "Little Jay".

UBICACIÓN Es ideal para animar rincones oscuros.

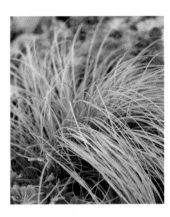

GRAMÍNEAS
—— Especies de tamaño pequeño

DESCRIPCIÓN Matas tupidas y sueltas con bonitas panojas de flores. Incluso en invierno, los tallos secos son decorativos.

MANTENIMIENTO Fácil cuidado. No conviene efectuar la poda de renovación hasta principios de primavera, justo antes de que salgan los brotes nuevos.

VARIEDADES Hay pequeñas plantas del género de los juncos o "Carex", tales como la *Festuca cinerea*, que crece al sol, la *Carex comans* (o "Frosted Curls", véase la fotografía), que crece tanto al sol como a media sombra, y la *Luzula sylvatica*, apropiada para lugares umbríos.

UBICACIÓN Ideales para cubrir un espacio vacío.

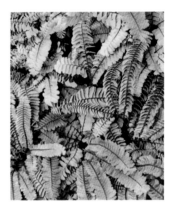

HELECHOS
—— Especies de tamaño pequeño

DESCRIPCIÓN Sus hermosas y frescas hojas embellecen las zonas más oscuras de los jardines verticales.

MANTENIMIENTO De fácil cuidado, les gustan los terrenos más bien húmedos. Convenie podar las hojas viejas del helecho en primavera.

VARIEDADES El culantrillo menudo (*Asplenium trichomanes*) crece en las pequeñas grietas de los muros, mientras que el lonchite (*Blechnum spicant*) crece en macetas más grandes. La lengua de ciervo (*Phyllitis scolopendrium*) tiene frondas planas.

UBICACIÓN A los helechos les gustan los lugares húmedos, los sustratos húmedos y tener una cantidad considerable de humus.

FLOX MUSGOSO
—— Género *Phlox*

DESCRIPCIÓN Florece de forma exuberante de mayo a junio en tonos blanco, rosado o violeta, de porte bajo.

MANTENIMIENTO Son plantas resistentes, florecen en primavera y, aparte de regarlas muy de vez en cuando, apenas necesitan atención.

VARIEDADES El flox musgoso (*Phlox douglasii*) tiene fantásticas variedades como la "Lila Cloud", con flores de color rosa suave, y la *Phlox subulata* "Red Wings", con flores de un color rojo intenso y brillante con ojo magenta (véase la fotografía). La variedad *Phlox divaricatus* o "Clouds of Perfume" da flores de un tono azul violáceo.

UBICACIÓN Puede soportar sequías ocasionales.

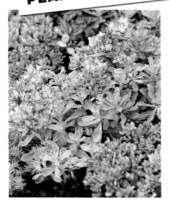

SEDO
— Género *Sedum*

DESCRIPCIÓN Crece en forma de tapiz, y da flores blancas, rosas o amarillas en junio y julio.

MANTENIMIENTO Riego muy poco frecuente y no requiere cuidados.

VARIEDADES El *Sedum floriferum* tiene unas flores amarillas brillantes y prospera tanto en zonas soleadas como en lugares ligeramente en sombra. El *Sedum acre* da flores amarillas y alcanza su máximo esplendor en condiciones de extremo calor. El *Sedum spurium* crece en zonas soleadas y de sombra parcial.

UBICACIÓN Es esencial que se planten en sustrato permeable. Son muy apropiadas para pequeños rincones.

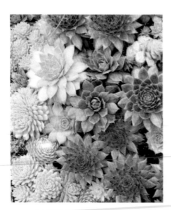

SIEMPREVIVAS
— Género *Sempervivum*

DESCRIPCIÓN Plantas con hojas en forma de rosetas de color verde, marrón rojizo y otras muchas tonalidades diferentes. La mayoría de las flores son rosa.

MANTENIMIENTO Mantenimiento mínimo, hay que regarlas o humedecerlas muy rara vez.

VARIEDADES Existen numerosos híbridos y variedades con preciosas hojas tornasoladas como la variedad marrón rojiza "Bronce Pastell" y la híbrida "Ruby", en rojo y verde.

UBICACIÓN Es esencial que se planten en sustrato permeable para plantas suculentas. Ideales para pequeños rincones.

ALOE
— *Aloe vera*

DESCRIPCIÓN Tiene hojas en forma de lanza. De vez en cuando, da flores de color amarillo anaranjado, pero su floración no es regular.

MANTENIMIENTO Perfecta para a quienes no les gusta regar, aguanta semanas sin agua. En invierno conviene que estén en lugares luminosos y cálidos. Pueden mantenerse bien todo el año como plantas de interior.

VARIEDADES El aloe candelabro (*Aloe arborescens*) se ramifica.

UBICACIÓN Es esencial que se planten en sustrato permeable para plantas suculentas. Ideal como planta para *kokedamas*.

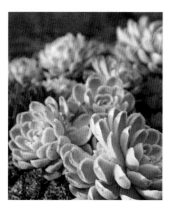

ECHEVERIAS

—— Género *Echeveria*

DESCRIPCIÓN Sus rosetas son similares a las de la siempreviva, pero sus flores de color amarillo anaranjado son más exuberantes.
MANTENIMIENTO Rara vez necesitan riego. Un exceso de agua hará que la planta se pudra rápidamente. Durante el invierno, conviene conservar las plantas en el interior, en espacios luminosos y frescos. Las echeverias se mantienen bien todo el año como plantas de interior.
VARIEDADES Existen varias especies y variedades cuyas hojas tienen diferentes tonalidades.
UBICACIÓN Es esencial que se planten en sustrato permeable para plantas suculentas.

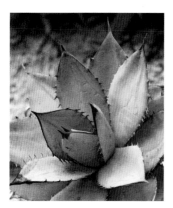

PITAS

—— Género *Agave*

DESCRIPCIÓN Generalmente espinosas, con hojas carnosas y gruesas formando rosetas.
MANTENIMIENTO De muy fácil cuidado. Durante el invierno conviene conservar las plantas en interiores luminosos y cálidos.
VARIEDADES El sisal o henequén (*Agave sisalana*), un agave compacto y de color verde azulado, es conocido en algunas zonas como "cola de zorra"; la *Agave attenuata* es una especie sin espinas.
UBICACIÓN Deben plantarse en sustrato permeable, por ejemplo en sustrato para plantas suculentas. Necesita macetas más grandes que el resto de las plantas suculentas.

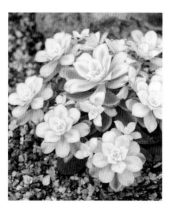

AEONIOS
—— Género *Aeonium*

DESCRIPCIÓN Forman rosetas de color verde y marrón rojizo que, o bien crecen rastreros, o sobre unos tallos cortos. En ocasiones, después de un par de años florecen y luego mueren.
MANTENIMIENTO Riego muy ligero, no requieren ningún cuidado. Mantenerlos en espacios luminosos y cálidos durante el invierno.
VARIEDADES El *Aeonium arboreum* es la especie más común, mientras que la variedad "Atropurpureum" tiene hojas de color granate oscuro. El aeonio "kiwi" (véase la fotografía) es un híbrido con hojas de color verde pálido y blanco.
UBICACIÓN Es esencial que se planten en sustrato permeable.

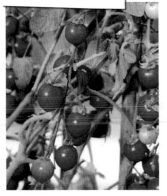

TOMATES

— *Solanum lycopersicum*

SIEMBRA/PLANTACIÓN En el alféizar de la ventana a partir de marzo y trasplantarlos al aire libre a partir de mediados de mayo.
MANTENIMIENTO Riego abundante, pero con cuidado de no mojar las hojas. Conviene situarlos bajo techo para evitar que los ataque la podredumbre parda. Cortar con regularidad las ramitas laterales de las axilas foliares (aclareo) fomenta la formación del fruto.
VARIEDADES La "Tigerella" da frutos rayados y la "Fira" frutos pequeños, mientras que la "Tumbling Tom" es una variedad pequeña para tiestos normales y colgantes.
COSECHA Escalonada de julio a octubre.

PIMIENTOS

— *Capsicum annuum*

SIEMBRA/PLANTACIÓN En el alféizar de la ventana a partir de marzo y trasplantarlos al aire libre a partir de mediados de mayo.
MANTENIMIENTO Desde que comience a formarse el fruto, necesitarán riego y fertilización abundante. Plantar en macetas grandes.
VARIEDADES La variedad "Naschzipfel" de pimientos ornamentales, es ideal para tiestos pequeños, la variedad jalapeño es conocida por su sabor picante y sus frutos pequeños. La "Bulgarian Carrot" (véase la fotografía) da unos frutos de aproximadamente 9 cm de largo, de color amarillo.
COSECHA Escalonada de julio a octubre y reutilizar las semillas.

LECHUGAS

— *Lactuca sativa*

SIEMBRA/PLANTACIÓN Las de hoja suelta y las de cogollo a partir de febrero en el alféizar de la ventana. A partir de abril podemos plantarlas al aire libre o sembrarlas directamente.
MANTENIMIENTO Examinar las lechugas regularmente en busca de plagas, como orugas y caracoles.
VARIEDADES Una variedad temprana es la lechuga de cogollo "Maikönig", mientras que la variedad de hoja suelta "hoja de roble" es ideal para cosechar en verano.
COSECHA Dependiendo de la variedad y fecha de siembra, de abril y mayo. Las lechugas de hoja suelta deben cosecharse poco a poco.

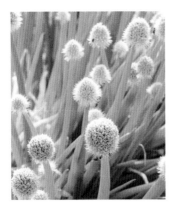

CEBOLLETAS

—— *Allium fistulosum*

SIEMBRA/PLANTACIÓN A partir de marzo directamente al aire libre. Para ampliar el período de cosecha, es necesario volver a sembrar a las cuatro semanas. El proyecto descrito en la pág. 38 muestra una estupenda idea para su plantación.

MANTENIMIENTO Es imprescindible arrancar las cebolletas sobrantes de los racimos demasiado apretados, para que las que queden puedan desarrollar todo su tamaño.

VARIEDADES La variedad "Rossa Lunga di Firenze" da unas decorativas cebollas de color rojo púrpura.

COSECHA De mayo a octubre, según el momento de siembra.

RÁBANOS

—— *Raphanus sativus*

SIEMBRA/PLANTACIÓN Entre marzo y septiembre al aire libre.

MANTENIMIENTO Son perfectos para macetas pequeñas y poco profundas, pues sus raíces son muy superficiales. Es necesario regarlos con frecuencia.

VARIEDADES La variedad "Rudi" es de maduración temprana; la "Cherry Belle" (véase la fotografía) crece con rapidez y da unos rábanos de color rojo brillante, piel fina y un sabor muy suave.

COSECHA De abril a noviembre, según del momento de siembra.

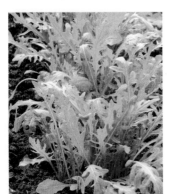

RÚCULA

—— *Eruca sativa*

SIEMBRA/PLANTACIÓN Entre marzo y agosto al aire libre. Se puede sembrar cada cuatro semanas para cosechas más prolongadas.

MANTENIMIENTO Necesitan poco fertilizante. En el verano, mejor sembrar en un área parcialmente a la sombra.

VARIEDADES La "Toscana" y la "Gracia" son variedades perfectas para el verano. La "Dulce roble" es una variedad muy resistente con un leve toque dulce.

COSECHA Regular de hojas sueltas entre mayo y noviembre. Después de cortar un dedo por encima del suelo, las hojas vuelven a brotar otra vez.

ESPINACAS
 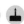

—— *Spinacia oleracea*

SIEMBRA/PLANTACIÓN En macetas profundas en marzo y abril. La siembra otoñal se realiza a partir de agosto, pero en los jardines verticales suelen cosecharse solo las hojas jóvenes.

MANTENIMIENTO Mantener la tierra bien húmeda. Las hojas jóvenes pueden cosecharse como las lechugas de hoja suelta.

VARIEDADES Las variedades "Butterfly", "Tarpy" y "Cardenal rojo" (véase la fotografía) son robustas y resistente al mildiú. La "Verdil" es apropiada para la siembra otoñal.

COSECHA De abril a junio las hojas jóvenes para ensalada o las hojas maduras como verduras.

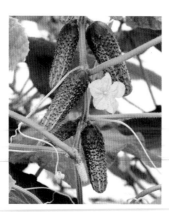

PEPINOS

—— *Cucumis sativus*

SIEMBRA/PLANTACIÓN Directamente al aire libre a partir de mediados de mayo. Plantar solo en macetas grandes.

MANTENIMIENTO Ideales para los jardines verticales, crecen mejor con tutores. Hay que abonarlos regularmente con fertilizante orgánico. Necesitan una gran cantidad de agua y ser protegidos del sol abrasador.

VARIEDADES La variedad "Tanja" da un pepino alargado para ensalada, la "Printo" da un pepino de fruto pequeño y forma también alargada. La variedad "Silor" da pepinillos.

COSECHA De forma regular de junio a septiembre.

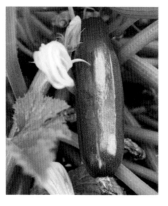

CALABACINES

—— *Cucurbita pepo* subespecie *pepo*

SIEMBRA/PLANTACIÓN Al aire libre a partir de abril o las plántulas en junio. Utilizar solo macetas suficientemente grandes.

MANTENIMIENTO Fertilizar regularmente con abono orgánico. Necesitan una gran cantidad de agua y hay que protegerlos del sol abrasador.

VARIEDADES La "Cocozelle von Tripolis" da frutos de rayas verdes y en forma de basto, mientras que la variedad "Tondo chiaro di Niza" da frutos redondos, de color verde claro.

COSECHA Regularmente de julio a octubre.

ACELGAS

— *Beta vulgaris* subespecie *vulgaris*

SIEMBRA/PLANTACIÓN En marzo y abril directamente al aire libre o en el alféizar de la ventana. A partir de abril, utilizar macetas de al menos 15 cm de profundidad.

MANTENIMIENTO Abonar varias veces durante la temporada.

VARIEDADES La "Lucullus" es muy sabrosa, la "Feurio" tiene las pencas rojas, la "Rhubard Chard" (véase la fotografía) tiene unas pencas de un rojo muy ornamental y hojas y tallos son muy sabrosos.

COSECHA De mayo a noviembre. Se recomienda recolectar las hojas desde fuera hacia dentro, solo un tercio cada vez, para que luego vuelvan a crecer.

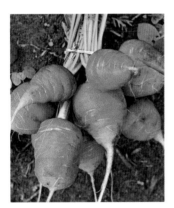

ZANAHORIAS

— *Daucus carota* subespecie *sativus*

SIEMBRA/PLANTACIÓN Dependiendo de la variedad, entre marzo y mayo directamente al aire libre en un suelo rico en humus.

MANTENIMIENTO Imprescindible aclarar la planta después de un par de semanas para que las zanahorias restantes puedan desarrollarse bien.

VARIEDADES Seleccionaremos para los tiestos las variedades que no crecen demasiado: por ejemplo, la "Pariser Markt" (véase la fotografía), de frutos redondos y color naranja, y la "Adelaide", que alcanza el grosor de un dedo y una longitud relativamente escasa.

COSECHA De mayo a noviembre, según de la variedad.

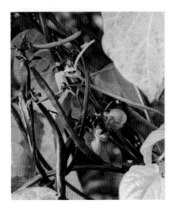

JUDÍAS

— *Phaseolus vulgaris*

SIEMBRA/PLANTACIÓN De mayo a junio directamente al aire libre. Lo ideal es sembrar en la tierra o en recipientes suficiente-mente grandes, a un máximo de 2 cm de profundidad.

MANTENIMIENTO Proteger contra el viento. Después de la primera cosecha, abonar para promover el nacimiento de la siguiente cosecha. Riego abundante.

VARIEDADES La variedad "Borlotto Lingua Di Fuoco" tiene las semillas rojas, la "Blauhilde" (véase la fotografía) las tiene de color azul; la judía enana "Maxi" posee semillas verdes.

COSECHA De julio a octubre.

TOMILLO

— Especie *Thymus*

SIEMBRA/PLANTACIÓN A partir de mediados de mayo.
La propagación es por esquejes o por acodos.
MANTENIMIENTO Necesita sustrato permeable y arenoso, en ambientes secos. Proteger en invierno, sobre todo de la humedad.
VARIEDADES El tomillo alcaravea (*Thymus herba-barona*) y el tomillo limón (*Thymus pulegioides* "Aureus", véase la fotografía) desprenden un intenso aroma; el tomillo cascada (*Thymus longicaulis* subespecie *odoratus*) resulta muy decorativo por la forma en la que cuelga, mientras que el serpol (*Thymus serpyllum*) es robusto y vivaz.
COSECHA Si es necesario, se pueden cortar los brotes enteros.

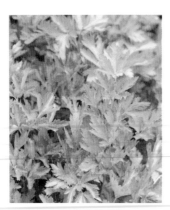

PEREJIL

— *Petroselinum crispum*

SIEMBRA/PLANTACIÓN De marzo a agosto.
MANTENIMIENTO Riego abundante tras la plantación, más adelante solo de vez en cuando. Fácil de cuidar y atractivo a la vista.
VARIEDADES La "Moss Krause" es una bonita variedad rizada, mientras que la "Gigante d'Italia" (véase la fotografía) tiene hojas planas.
COSECHA El perejil de macetas compradas puede cosecharse durante todo el año. Las plántulas sembradas y trasplantadas, mejor de junio a noviembre.

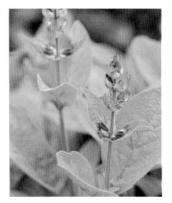

SALVIA

— *Salvia officinalis*

SIEMBRA/PLANTACIÓN De marzo a junio al aire libre.
Puede propagarse sin problemas a través de esquejes.
MANTENIMIENTO Para su crecimiento es mejor un ambiente cálido. No necesita abono. Se debe cubrir con broza en invierno. La poda a principios de primavera hace que las plantas crezcan tupidas.
VARIEDADES La variedad "Berggarten" tiene hojas grandes verdes; la "Purpurascens", rojas, y la "Rotmühle", verdiblancas.
COSECHA Las hojas sueltas se pueden cosechar durante todo el año. Sus hojas son muy aptas para el secado.

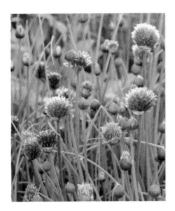

CEBOLLINO

— Allium schoenoprasum

SIEMBRA/PLANTACIÓN De marzo a mayo directamente al aire libre. Las plantas de semillero se plantan en abril y mayo.

MANTENIMIENTO Muy fácil de cuidar, adecuada para principiantes. Mantener el suelo siempre húmedo. Puede sobrevivir al invierno en el alféizar de la ventana.

VARIEDADES Los tallos de la variedad "Miro" son muy finos, mientras que la variedad "Elba" da flores blancas.

COSECHA Entre agosto y octubre se cosechan los tallos o bien se puede cortar la planta completamente a ras de suelo. Vuelve a brotar. Los tallos florecidos son decorativos, pero no sabrosos.

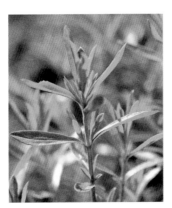

AJEDREA DE JARDÍN

— Satureja hortensis

SIEMBRA/PLANTACIÓN En abril en el alféizar de la ventana y a partir de mediados de mayo directamente al aire libre. Se propaga a través de esquejes.

MANTENIMIENTO Poco abono y poco riego. Requiere suelos ligeros. La poda a principios de la primavera fomenta el crecimiento de los nuevos brotes.

VARIEDADES Hay diferentes variedades: la ajedrea de jardín, anual, y la ajedrea silvestre, perenne, también llamada ajedrea de montaña.

COSECHA En función de nuestras necesidades, se pueden cortar parte o la totalidad de los brotes.

MENTA

— Género Mentha

SIEMBRA/PLANTACIÓN A partir de abril al aire libre. La propagación por medio de esquejes y de brotes laterales es sencilla. Emplear macetas grandes, pues prolifera con facilidad.

MANTENIMIENTO Abundante fertilización orgánica.

VARIEDADES La piperita (*Mentha x piperita*) tiene un sabor fuerte, la verde de Marruecos (*Mentha spicata* "Moroccan" o "Tashkent", véase la fotografía) tiene un sabor fuerte y dulce, la de prado (*Mentha suaveolens* "Variegata") posee hojas verdiblancas.

COSECHA En función de nuestras necesidades, se pueden cortar los brotes verdes y arrancar las hojas.

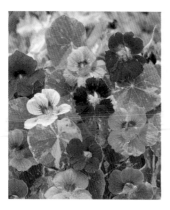

CAPUCHINAS
— *Tropaeolum majus*

SIEMBRA/PLANTACIÓN De mediados de mayo a junio directamente al aire libre o a partir de abril en el alféizar de la ventana.
MANTENIMIENTO En espacios soleados y bien regadas, las capuchinas prosperan sin mayores cuidados. Atraen a los pulgones, por lo que las otras plantas se libran de ellos.
VARIEDADES La variedad "Alaska Deep Orange" tiene flores naranjas y las de la "Empress of India" son rojas anaranjadas. Las mezclas de semillas de colores vistosos están muy extendidas.
COSECHA Las flores son comestibles. Las semillas pueden servir como sustituto de las alcaparras.

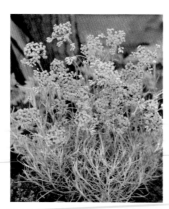

CURRY
— *Helichrysum italicum*

SIEMBRA/PLANTACIÓN A partir de abril. Fácil propagación mediante esquejes. Se recomienda sustrato permeable.
MANTENIMIENTO Riego ocasional. Puede pasar el invierno al aire libre en lugares protegidos y cubierta con una capa de broza. Conviene efectuar una poda importante a principios de la primavera para conseguir que la planta crezca tupida.
VARIEDADES Autóctona de la región mediterránea, desprende un agradable olor a curry. Las plantas del curry "Aladin" son muy pequeñas.
COSECHA En función de nuestras necesidades, se pueden cortar parte o la totalidad de los brotes.

LAVANDA
— *Lavandula angustifolia*

SIEMBRA/PLANTACIÓN A partir de mediados de mayo. Se propagan mediante esquejes. Necesita sustrato permeable.
MANTENIMIENTO Riego ocasional. Es importante quitar los tallos con flores después de la floración. En marzo conviene podarla para darle forma, pero sin tocar los tallos leñosos más antiguos. Puede pasar el invierno al aire libre en lugares protegidos y cubierta con broza.
VARIEDADES La variedad "Hidcote" es la clásica de tono violeta azulado, la variedad "Grosso" desprende muy buen aroma.
COSECHA Es importante recolectar temprano los tallos florecidos para que se conserven los aromas.

ROMERO
— *Rosmarinus officinalis*

SIEMBRA/PLANTACIÓN A partir de mediados de mayo.
Se propaga mediante esquejes. Necesita sustrato permeable.
MANTENIMIENTO Muy poco abono y riego ocasional. Puede
pasar el invierno al aire libre en lugares protegidos y cubierto con
una capa de broza.
VARIEDADES La "Arp" es una variedad especialmente resistente,
la "Capri" es ideal para las macetas colgantes. A menudo se planta
por su encanto mediterráneo.
COSECHA Se recolectan los brotes enteros y o bien se cuelgan
a secar o se usan frescos en la cocina.

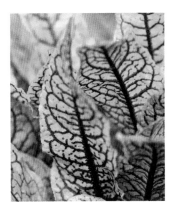

ACEDERA SANGUINA
— *Rumex sanguineus* var. *sanguineus*

SIEMBRA/PLANTACIÓN A partir de abril al aire libre o en el
alféizar de la ventana a partir de febrero.
MANTENIMIENTO Prefiere los suelos ligeramente húmedos.
Se recomienda abono ocasional. Como plantas perennes vivaces,
se secan y merman un poco en invierno, pero al llegar la primavera
vuelven a brotar recuperando toda su frescura. Cortar las flores
frenará su fuerte tendencia a proliferar.
VARIEDADES Muy decorativas por sus bellas venas de color rojo.
COSECHA Cosechar las hojas jóvenes y consumirlas en ensalada.

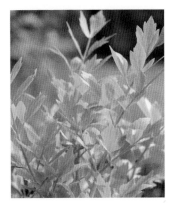

LEVÍSTICO
— *Levisticum officinale*

SIEMBRA/PLANTACIÓN A partir de marzo en el alféizar de la ven-
tana. A partir de mayo, al aire libre en un sustrato bien compostado.
MANTENIMIENTO Riego abundante. Una poda importante en
verano asegura el crecimiento de nuevos brotes. Se recomienda
dividir las plantas durante el otoño y colocarlas en un lugar prote-
gido para pasar el invierno.
VARIEDADES Conocida también como "hierba maggi"; ambas
denominaciones designan a la especie *Levisticum officinale*.
COSECHA En función de nuestras necesidades, recolectar las hojas
sueltas o los tallos para utilizarlo como especia en todo tipo de platos.

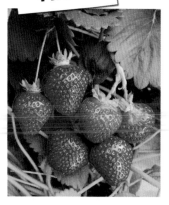

FRESAS
— *Fragaria × ananassa*

SIEMBRA/PLANTACIÓN Las silvestres en abril y mayo, y las de jardín en agosto. Necesitan tierra bien abonada. Crecen incluso en áreas de sombra parcial, pero maduran mejor bajo el sol.
MANTENIMIENTO Riego abundante.
VARIEDADES La "Mieze Nova" y la "Mara des Bois" son variedades clásicas de jardín. La "Rügen" es una variedad deliciosa de fresas silvestres. La "Fraise des Bois" da fresas silvestres de color blanco.
COSECHA Dependiendo de la variedad, de junio a otoño.

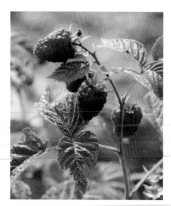

FRAMBUESAS
— *Rubus idaeus*

SIEMBRA/PLANTACIÓN Las de otoño en septiembre y octubre, y las de verano en mayo en un suelo rico en humus y con abono de mantillo.
MANTENIMIENTO Elegir macetas grandes y regarlas mucho. Requieren ser fertilizadas con compost anualmente. Hay que ir ayudando a los sarmientos de la planta para que vaya trepando por la espaldera. Después de recolectar las frambuesas de otoño hay que cortarlas a ras de suelo y eliminar los brotes viejos.
VARIEDADES La "Meeker" y la "Malling Promise" son frambuesas de verano, mientras que la "Himbo-Top" es de otoño.
COSECHA Dependiendo de la variedad, de verano a otoño.

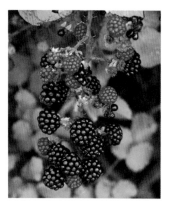

ZARZAMORAS
— *Rubus fruticosus*

SIEMBRA/PLANTACIÓN A partir de mediados de mayo en un suelo de jardín rico en humus, con un buen drenaje.
MANTENIMIENTO Guiar los brotes para que crezcan por la espaldera en abanico. En otoño, quitar los tallos de los que ya hayamos recolectado las moras.
VARIEDADES La variedad "Theodore Reimers" tiene un sabor insuperable, pero es muy espinosa. La "Navaho" no tiene espinas y crece por el enrejado. La "Loch Ness" no tiene espinas y crece semierecta.
COSECHA De julio a septiembre. Solo están maduras las bayas totalmente coloreadas que caen casi naturalmente en la mano.

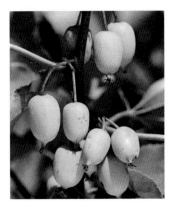

KIWIÑO

—— *Actinidia arguta*

SIEMBRA/PLANTACIÓN A mediados de mayo, al abrigo del viento y en una estructura alta. Mezclaremos la tierra con compost de cortezas. Le gusta el calor.

MANTENIMIENTO Tarda dos o tres años en dar la primera cosecha.

VARIEDADES Plantar variedades tanto masculinas como femeninas. La "Issai" (véase la fotografía) es un minikiwi, una planta en parte autógama. La variedad "Weiki-Kiwi" es especialmente resistente a las heladas.

COSECHA A partir de septiembre. Las variedades de fruto deben almacenarse después de la cosecha para que maduren.

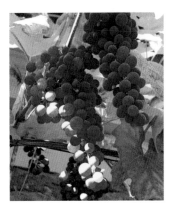

VID

—— *Vitis vinifera*

SIEMBRA/PLANTACIÓN En mayo, en un lugar protegido del calor y con una mezcla de tierra permeable.

MANTENIMIENTO Una poda importante a finales del invierno garantiza el rebrote vigoroso y una abundante cosecha. Además, es una manera de mantener la vid en forma. Solo obtendremos racimos de las vides plantadas en macetas grandes. Cuando crecen en maceta necesitan protección en invierno.

VARIEDADES La "Arolanka" es una variedad temprana, blanca. La "Suffolk Red" (véase la fotografía) es de color rosado, semitardía.

COSECHA De agosto a septiembre.

FRUTAS CON HUESO

—— *Malus, Cydonia, Pyrus*

SIEMBRA/PLANTACIÓN En otoño o a principios de la primavera, en un suelo rico en nutrientes y bien drenado.

MANTENIMIENTO Ahorraremos espacio si trepan por una espaldera, aunque tardarán algunos años en resultar vistosas. Si queremos plantar en macetas grandes, es recomendable escoger frutales de crecimiento en columna.

VARIEDADES De espaldera: por ejemplo, la pera (*Pyrus communis* "Clapps Liebling", véase la fotografía). De crecimiento en columna: la manzana "Red River".

COSECHA Dependiendo de la variedad.

Índice

Índice

Créditos de las ilustraciones

Elke Borkowski, Herten (RHS Hampton Court Flower Show): 2/3; Elke Borkowski: 24/25; Claudia Schick, Neumarkt: 29 (las tres), 38 (las tres), 48 (abajo), 62, 63 (ambas), 64 (arriba), 66 (ambas), 67 (arriba) y 70 (ambas); Verti-Plant® Burgon & Ball, Sheffield/Simon Muncer: 55 (derecha); Karoo® D&M Depot, Aartselaar: 56 (las seis); Fauna Press, Hamburgo/MAP: 22 (arriba); Flora Press, Hamburgo/Agnes Kantaruk: 87 (arriba); Flora Press/Botanical Images: 74 (centro), 75 (centro) y 77 (centro); Flora Press/Christine Ann Föll: 69; Flora Press/Digitalice Images/Harold Verspieren: 88 (centro); Flora Press/Digitalice Images: 84 (centro) y 86 (arriba); Flora Press/Emma Peios: 46 (abajo); Flora Press/gartenfoto.at: 26 (arriba); Flora Press/Gudrun Peschel: 87 (abajo); Flora Press/GWI: 19, 21 (arriba), 22 (abajo), 75 (abajo), 78 (centro) y 80 (arriba); Flora Press/Helga Noack: 34, 35 (las tres), 36 (ambas), 37 (ambas), 48 arriba, 50 (las siete), 51, 64 (abajo) y 83 (abajo); Flora Press/MAP: 15 (arriba), 21 (abajo), 88 (abajo) y 89 (arriba); Flora Press/Martin Hughes-Jones: 79 (arriba) y 82 (arriba); Flora Press/Neil Sutherland: 82 (abajo); Flora Press/Nova Photo Graphik: 9, 17, 74 (arriba), 77 (centro), 79 (centro), 79 (abajo), 82 (centro) y 89 (abajo); Flora Press/Redeleit&Junker/U.Niehoff: 84 (abajo) y 85 (centro); Flora Press/Royal Horticultural Society: 67 (abajo), 68 (las seis) y 83 (arriba); Flora Press/Sally Tagg: 10 (izquierda); Flora Press/Tomek Ciesielski: 14 (ambas); Flora Press/Ute Klaphake: 83 (centro) y 86 (abajo); Flora Press/Visions: 59, 60, 61 (las siete), 76 (centro y abajo), 77 (arriba), 78 (arriba) y 86 (centro); GAP Photo/Benedikt Dittli: 54; GAP Photos, Essex/Annie Green-Armytage: 80 (abajo); GAP Photos/Chris Burrows: 81 (centro); GAP Photos/Claire Higgins: 88 (arriba); GAP Photos/Frederic Didillon: 75 (arriba); GAP Photos/Heather Edwards: 85 (arriba); GAP Photos/Joanna Kossak: 81 (arriba); GAP Photos/Jonathan Buckley: 39; GAP Photos/Juliette Wade: 80 (centro) y 81 (abajo); GAP Photos/Lynn Keddie: 74 (abajo); GAP Photos/Mark Bolton: 76 (arriba); GAP Photos/Nicola Stocken (diseñador: Peter Reader): 57; GAP Photos/Paul Debois: 19 (izquierda); GAP Photos/Suzie Gibbons: 87 (centro); GAP Photos/Torie Chugg: 84 (arriba) y 85 (abajo); GAP Photos: 52 (ambas) y 53 (ambas); GAP Photos/J S Sira/RHS Tatton Park Flower show: 47 (izquierda); Martin Staffler, Stuttgart: 20, 30 (ambas), 31, 32 (las siete), 33, 40 (ambas), 42, 43 (ambas), 44 y 45 (las siete); Martin Staffler (Atelier Raumgewinn/Engel Gartenplanung): 28; Martin Staffler (Albrecht Boxriker/Freie Waldorfschule Schwäbisch Gmünd): 41; Martin Staffler (Inselgrün): 47 (derecha), 71 y 93; Rebschule H. Schmidt, Obernbreit: 89 (centro); Satteltasche® Root Pouch, Hillsboro, Oregón, Estados Unidos: 55 (izquierda); shutterstock/Achiraya: 10; shutterstock/alexkar08: 13 (arriba); shutterstock/Arina P Habich: 18; shutterstock/BestPhotoStudio: 21 (centro); shutterstock/BUFOTO: 46 (arriba); shutterstock/Carl Stewart: 26 (abajo); shutterstock/jajaladdawan: 72/73; shutterstock/Just2shutter: 6/7; shutterstock/Kamolwan Limaungkul: 4/5; shutterstock/Lenka Horavova: 27; shutterstock/Onur ERSIN: 13 (centro); shutterstock/Piyachok Thawornmat: 12; shutterstock/Richard Griffin: 13 (abajo); shutterstock/Swetlana Wall: 49; shutterstock/Tang Yan Song: 78 (abajo); shutterstock/Zygotehaasnobrain: 38 (abajo); y Friedrich Strauss, Au-Seysdorf: 11, 15 (abajo)

Toda la información contenida en esta publicación ha sido cuidadosamente verificada y refleja los conocimientos disponibles sobre el tema en el momento de la publicación. Sin embargo, puesto que la información se encuentra en constante y rápida evolución, cada lector debe comprobar si la información ha quedado anticuada por descubrimientos más recientes. Para ello, deberá leer y seguir escrupulosamente los folletos que acompañan a los productos fertilizantes, plaguicidas y productos para el cuidado de las plantas, así como prestar atención a las instrucciones y respetar las leyes. Los colores de las flores dependen de la variedad, de modo que en el mercado pueden existir colores que no se mencionan en el libro. De igual modo, los tiempos de floración dependen de la variedad, pero también del clima y de la ubicación. Las dimensiones especificadas de las plantas son valores medios. Si lo desea, puede variar el contenido de nutrientes del suelo. Las diferentes variedades pueden alcanzar un tamaño significativamente mayor o menor que otras de su especie.

EL AUTOR

Martin Staffler estudió Paisajismo en la Fachhochschule Osnabrück. Trabajó en el equipo de redacción de la revista *Mein schöner Garten,* es redactor de *Gartenpraxis* y trabaja como periodista y fotógrafo especializado en jardinería para libros y revistas.

———

Miniscapes
Crea tu propio terrario
Clea Cregan
20 x 20 cm, 160 páginas
ISBN: 9788425229893

Naturaleza 365
Proyectos DIY para conectar con la naturaleza todo el año
Anna Carlile
19 x 26 cm, 248 páginas
ISBN: 9788425230134

Título original: *Vertikal gärtnern. Grüne Ideen für kleine Gärten, Balkon & Terrasse*, publicado en 2016 por Franckh-Kosmos Verlag, Stuttgart.

Gestión del proyecto: Katrin Frederick
Diseño gráfico: Katrin Kleinschrot, Stuttgart

Versión castellana: Teresa Martín Lorenzo
Diseño de la cubierta: Toni Cabré/Editorial Gustavo Gili, SL

1ª edición, 2ª tirada, 2018

Printed in Spain
ISBN: 978-84-252-3006-6
Depósito legal: B. 8308-2017
Impresión: SYL, Cornellà de Llobregat (Barcelona)

Editorial Gustavo Gili, SL
Via Laietana, 47 2°, 08003 Barcelona, España.
Tel. (+34) 93 3228161
Valle de Bravo 21, 53050 Naucalpan, México.
Tel. (+52) 5555606011